高等院校"十二五"规划教材·摄影专业
中国高等教育学会摄影专业委员会 全国高校摄影联合会 推荐教材

SHISHANG

RENXIANG

SHEYING

时尚
人像摄影

王传东　丛书主编

王培蓓　丛海亮　编著

辽宁科学技术出版社
沈 阳

图书在版编目（CIP）数据

时尚人像摄影 / 王培蓓，丛海亮编著． —沈阳：辽宁科学技术出版社，2012.8
高等院校"十二五"规划教材.摄影专业 / 王传东
ISBN 978-7-5381-7475-5

Ⅰ．①时… Ⅱ．①王… ②丛… Ⅲ．①人像摄影-摄影艺术-高等学校-教材 Ⅳ．① J413

中国版本图书馆CIP数据核字（2012）第 089039 号

出版发行：辽宁科学技术出版社
　　　　　（地址：沈阳市和平区十一纬路29号　邮编：110003）
印 刷 者：沈阳新华印刷厂
经 销 者：各地新华书店
幅面尺寸：170mm×240mm
印　　张：7.5
字　　数：170 千字
印　　数：1~3000
出版时间：2012 年 8 月第 1 版
印刷时间：2012 年 8 月第 1 次印刷
责任编辑：于天文
封面设计：ANTONIONI
版式设计：于　浪
责任校对：李淑敏

书　　号：ISBN 978-7-5381-7475-5
定　　价：38.00元

投稿热线：024-23284740
邮购热线：024-23284502
E-mail:lnkjc@126.com
http://www.lnkj.com.cn
本书网址：www.lnkj.cn/uri.sh/7475

Earle Bridger

Deputy Director (Development)
Senior Lecturer Photography
副院长，资深摄影教授
Queensland College of Art
澳大利亚格里菲斯大学　昆士兰美术学院
Griffith University

Fashion Photography, as with Portraiture, has been an identifiable commercial photographic genre since the earliest days of this medium's invention.

The 20 Century saw not only the introduction of mass produced clothes but also the rapid development of the best tool for their promotion and marketing … the fashion photograph. The global fashion market, worth several Trillian dollars a year, is powered by the striking images that appear daily in publications like Marie Claire, Elle, Vogue, Bazaar, and Vanity Fair.

自从媒体诞生的那天起，时尚摄影与商业摄影属于同一流派。20世纪由于服装的大量生产以及对服装的宣传和销售迅猛发展。全球的时尚市场，一年创造几乎万亿美金的价值，背后的力量就来自于让人惊叹的完美图片，这些图片每天呈现于《嘉人》、《时装之苑》、《Vogue》、《时尚芭莎》等一线时尚杂志上。

Combining these genres and creating "Fashion Portraiture", introduces an entirely new concept. The dual term suggests a playful, illustrative graphic image that crosses the boundaries of commercial, editorial, decorative and domestic use. It transforms the concept of a portrait as a reliable, faithful reproduction of a person's appearance to one of a an image that 'enhances' the truth, dances with reality and provokes the artist to experiment with camera technique, lighting, environment, clothes and accessories and most recently, post digital manipulation of the image.

结合这些流派并发展出的时尚人像摄影，展现出了全新的概念。这个双重的形式带来了有趣的平面图片。跨越了商业、编辑、装饰等用途。这使得原本具备真实性的，准确的复制性的人物变为加强版的真实，艺术家运用基于现实与摄影技术、灯光、环境、服装、配饰等最新元素结合数字处理来操控大片。

David吴大维

香港知名双语主持人，演员，歌手。时尚英语教父

时尚人像摄影的用意不只是给各位看一张美丽、有个性的时尚照片，更重要的是摄影师如何能在一张"still shot"里，让欣赏者在瞬间能够了解他从中的"时尚"含意！一张时尚人像照的成功与否就是当一个人看完之后能不能脑海中给予许多的想象。英文说："a picture is worth a thousand words."那张照片到底能让看到的人脑子里听到多少的话呢？就要看摄影师捕捉题材的瞬间他抓 timing 的功夫有多深厚了！

黄子佼Mickey

台湾地区知名艺人，著名主持人，目前主持电视节目：东风卫视"佼个朋友吧"，中华电视公司"华视新闻杂志–音乐强力佼"。广播节目：飞碟联播网"哥哥妹妹有意思之哥哥露两点"。中央6台《首映》等。时尚达人的他，出版多本时尚类书《佼佼说日本》《早安 元气》等，堪称"东洋音乐小教父"，"哈日收藏总舵主"。

时尚圈的男女~总努力地在为世界打造奇妙又完美的视觉惊喜~我总是带着期待又敬佩之心在观望他们！如同我面对本书的期许与欣赏！

李丽丹

毕业于英国中央圣马丁艺术学院时尚摄影专业。任《时尚芭莎》首席造型顾问

如果我们时尚工作者是造梦者,那时尚摄影是最直接展示这个梦的载体。展示时装梦的手法和创意很重要,希望更多人能从这本书里找到路和方向。

方龄

光线传媒麻辣主播,《娱乐现场》《最佳现场》《影视风云榜》,中国移动《无线音乐俱乐部》

云南卫视大型歌友会节目《音乐现场》,陕西卫视时尚美容节目《生活魔法师》。时尚达人

一位优秀的摄影达人,一位时尚的美女老师,做得了艺人造型,出得了摄影集,所以这位小女子身上的灵气与智慧远远超过你的预期,但我却始终觉得她乐活的生活态度才是你买这本书时最有价值的部分。

Rosaling
方龄

前言FOREWORD

　　我们感谢达盖尔，感谢塔尔波特，是他们的努力让我们有机会享受一幅幅跃然"纸"上的生动表情，将瞬间凝固为永恒。这是摄影的精髓，更是人像的魅力。

　　摄影是艺术与科技的结合，艺术与科技都离不开人这个载体，时尚人像正是依附于这两个重要因素，通过摄影这个科技手段来展现赋予时代特征的人物图像。将人物通过摄影技巧的运用，配合适当的场景塑造出耳目一新，极具视觉张力的人物画面。时尚人像属于人像的范畴，但又在其基础上更加完整，是表现而不仅仅是再现。正如曼瑞所说"与其拍摄--个东西，不如拍摄一个意念；与其拍摄一个意念，不如拍摄一个幻梦。"梦幻中的人物何其栩栩如生，灵光闪现。

　　随着21世纪经济的飞速发展，简单按下快门般的简易人像不能够满足日益成熟的市场要求，取而代之的是策划周密，表现手法多变，视觉效果华丽的时尚人像。中外报纸、杂志、网络都乐于呈现这般的视觉饕餮盛宴。众多世界一线品牌通过人像展现其品牌内涵，众多知名摄影师都在这个领域孜孜不倦。安妮·勒博维茨，史蒂文·卡莱恩 (Steven Klein)，中国的冯海等都是时尚人像领域的佼佼者。他们是典范，他们是幕后推手，他们用镜头记录当代引领时尚。

　　本书基于这样的时代背景，将时尚人像的知识结合案例传递给读者，是结构与内容上兼具理论性、全面性与重点性的相互统一。全面、系统地阐述了时尚人像的发展过程、企划流程、技术技巧等实用内容，并附有大量的精美图片，引导读者特别是摄影专业学生在读后亲身创作实践，完善提高。发展中的中国极具包容性，呼唤更多年轻的新锐时尚摄影师用时尚的风格表达，用镜头见证发展。

　　本书的理论阐述，深入浅出，循序渐进，便于学生系统地把握知识点，案例的分析有利于指导学生的实践。为学生创新能力的培养打下良好基础。本书选用了大量国内外优秀时尚人像佳作，力求使所述理论形象化，图示化。

　　本书可作为高校时尚人像课程教学用书，也可作为人像行业人士参考用书。本书在编写过程中得到了澳大利亚昆士兰美术学院、山东工艺美术学院、《时尚芭莎》等同仁的大力支持，在此深表感谢。

王培蓓

目录 CONTENTS

第1章
时尚摄影概述

第一节　摄影的诞生

　　文艺复兴时期的艺术巨匠达·芬奇为我们留下的暗箱被认为是现在普遍使用的照相机的最原始形态。众所周知摄影术的基本原理来自小孔成像的光学现象，小孔成像的光学现象早在古代东西方都已经被人们所认知了。摄影的诞生与其他学科一样并非偶然，而是一个技术与信息融合的结果。正如美国摄影评论家玛丽·沃纳·玛利亚教授所言，摄影没有单一、清晰的前身，部分原因在于摄影的多种用途不能用统一的定义去界定。

　　关于最早的摄影实验可以追溯到1826年前后，法国人约瑟夫·尼埃普斯（图1–1）成功地捕捉到一个暗淡的永久性的正像——《窗外》（图1–2）。为了拍摄这幅照片，他采用的是沥青感光法，在户外进行8小时的曝光，尼埃普斯称之为"日光摄影法"。由于没有公布和申请专利，所以这成为了摄影术诞生的前奏。

图1–1　尼埃普斯

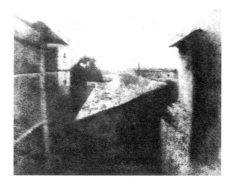

图1–2　1826年，世界上第一张照片

　　1829年他与达盖尔（图1–3、图1–4）一起合作，继续推进摄影术的研究开发。1833年，尼埃普斯逝世。达盖尔却将实验进行了下去，1838年达盖尔银版摄影术诞生。1839年8月19日，达盖尔在法兰西学院公布了他的发明。因此，一般而言，摄影史以达盖尔公布发明的1839年为摄影术发明之年。就这样"摄影"终于为世人所知，并迅猛地发展了起来（图1–5、图1–6）。

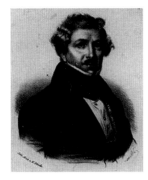

图1-3 达盖尔

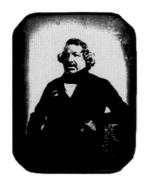
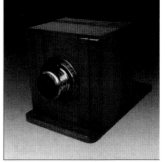

图1-4 达盖尔及其发明的相机

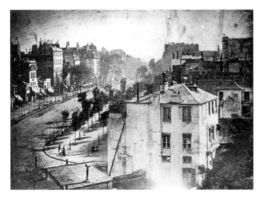

图1-5 1838年银版摄影术 达盖尔《巴黎寺院街》

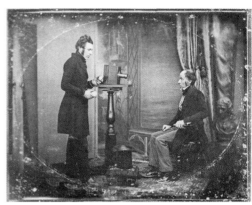

图1-6 银版法摄影作品

与达盖尔同样为摄影做出巨大贡献的英国科学家塔尔博特（图1-7）是底片从负片到正片的开创人。1835年，他开始试用涂有氯化银或硝酸银的图纸作为感光材料，在照相机里拍成负像，然后再利用日光印像。他把自己的方法定名为"卡罗摄影术"（图1-8）。卡罗摄影法所用的感光材料，无论从片基上还是感光卤化银的形成上，都与达盖尔摄影法不同。达盖尔和塔尔博特所采用的感光材料都存在一个共同的缺点，即感光度都很低，感光时间几十分钟，因此，对拍摄对象的选择受到了很大的限制。

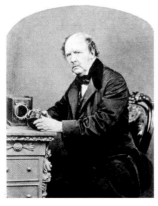

图1-7 塔尔博特

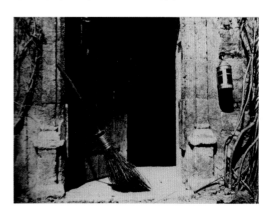

图1-8 塔尔博特《开着的门》

直到1851年，英国人弗里德里克·司各特·阿切尔发明了以玻璃为底版的火棉胶法，又被称为湿版法，才使摄影感光材料发生了质的飞跃，同时也取代了达盖尔和塔尔博特所采用的感光材料。这种摄影方法维系了近30年，直至1880年干版法的出现才取代了它的位置。

逐渐地，摄影以其特有的方式渗入到大众生活的各个方面，成为了19世纪西方社会大众生活的一部分。

尽管黑白摄影已经带给人们无限的惊喜，并以其把握世界的独特魅力令许多摄影家为之倾倒，但是人们渴求得到彩色影像的欲望却从未削减。

彩色摄影史上第一个值得铭记的先驱者应该是英国的詹姆斯·克拉克·马克斯威尔。1861年，马克斯威尔通过红、绿、蓝3块滤色镜拍摄了一条方格巾，他把这条方格巾分别拍摄在3张黑白干版上，并用这3张干版制作出3张透明正片。当用同样的滤光镜将这3张正片重叠放映在一起时，色彩重现得以实现。这个方法奠定了彩色摄影的基础。

1869年，法国人路易·杜卡·杜卡·都·赫龙出版一本名为《摄影的色彩》的著作，从理论上阐述了加色法与减色法彩色摄影的原理，他也自己尝试拍摄彩色照片，并获得了色彩还原相当理想的彩色照片（图1-9）。

图1-9　1877年，第一张彩色风景照

1904年，法国人卢米埃兄弟发明了奥拓克罗姆胶片，这让彩色摄影真正具备了商业化的可能性。奥拓克罗姆的透明片上涂抹了由红、绿、黄3色混合而成的淀粉颗粒，在这层淀粉颗粒后面还涂有一层全色乳剂，曝光后的透明片经过特殊冲洗，就获得了如印象派绘画的艳丽色彩。

图1-10　1936年，柯达公司推出的
柯达克罗姆胶卷

1936年，柯达公司推出的柯达克罗姆胶卷克服了一系列技术难题而获得了令人较为满意的色彩还原效果。不过这种透明正片（现称反转片）的照片印制工艺相当繁复，直到1942年柯达彩色负片诞生，彩色摄影才真正走向了大众（图1-10、图1-11）。

图1-11　克罗姆胶卷拍摄的二战期间美国海军在前往英国途中

第二节　时尚摄影的发展过程

一个时代的经济发展与传播模式总是密不可分的，早在1839年摄影术诞生之前，没有人会预想摄影作为一种独特的传播手段会如此迅速地介入商业领域，并与当下时尚元素相结合，深刻地影响着现代生活。摄影传播的魅力在于它已经不仅仅是一种简单的技术手段或传播方式，更是具有极其深远的社会文化背景，它与生活紧密结合的过程也就是现代经济发展成熟的过程。

时尚摄影属于商业摄影的范畴，是对一种商品的展示。从狭义上讲，它是指对造型各异、色彩斑斓的服装的展示；从广义上说，时尚摄影不仅要直面"霓裳"，还要面对它不可或缺的载体——模特。由于介入了人的元素，时尚摄影便被赋予了表情符号、各个时代的价值评判与文化烙印，早在20世纪20年代，现代时尚类的标志性宣传产业都和摄影有着密切的关联。如果对时尚摄影细分，那应该是时装摄影和名人摄影。

首先让我们追溯到19世纪重温时尚摄影发展的过程，认识那些为时尚领域的发展推波助澜的摄影大师们，解读他们留下的精彩瞬间。

19世纪80年代，各种杂志上最新的时装发布主要以绘画插图的形式存在，随后的技术革新使文本和照片的同时印刷成为可能。到90年代，这一技术的广泛应用大大促进了时尚摄影的发展。然而当时的服装展示多以道具的摆布完成，时尚摄影的风格尚未独立形成。

时尚摄影美学风格的最初确立与当时专门杂志的积极推介密不可分。说到杂志就不可不提到由康德·纳斯特创办的著名的《时尚》杂志了。1913年，《时尚》聘用巴伦·盖纳·德·迈耶（Adolf De Meyer,1886—1946年）出任专职摄影师，从而使得他那浓厚的绘画风格的时尚摄影得到了广泛的传播和认同（图1-12）。

德·迈耶以画意摄影的风格拍摄上流社会的人物（图1-13）。他的时尚摄影作品创造了一个高雅、精致且富有怀旧气息美的理想境界。其作品中的模特常常富有造型感，手势和身体语言的运用十分频繁，体现出一种富足、优雅的情态；另一个由迈耶

图1-12　德·迈耶作品（1）

图1-13　德·迈耶作品（2）

倡导的重要的时尚摄影语言元素——使用柔焦镜头或用丝绸薄纱覆盖镜头所造成的软焦点的运用，使得他作品中的服装和女性带有朦胧、浪漫的色彩；他的背景布置同样契合这一风格而显得华丽，渲染了一种异国情调。商品的现实性在迈耶的时尚理想世界中完全消融，诗一般朦胧、典雅的意境在不经意间已呈现在公众面前（图1-14）。

爱德华·斯泰肯（Edward Steichen）是与迈耶同时代的摄影家（图1-15），1923年出任《时尚》杂志的摄影师。他一

图1-14 德·迈耶作品（3）

改迈耶作品中的戏剧性姿态及背景，将立体主义的视觉规划渗透到他的背景、服装和照片合成中，他擅长描述性的灯光，清晰的线条和形式感强烈的构图，从而创造出一种简洁、鲜明、利落的时尚摄影风格。斯泰肯的这种赋予锐度及空间感的时尚摄影风格给人以全新的视觉冲击和体验。古希腊、古罗马风格盛行（图1-16、图1-17）。

图1-15 爱德华·斯泰肯自拍照

图1-16 斯沃森爱德华·斯泰肯作品

图1-17 爱德华·斯泰肯作品

不可否认，早期的时尚摄影在追求美的艺术理念支配下，开创了一个富有想象力和吸引力的虚构世界，人们的各种关于美的理想和欲望被鼓动起来。同时，伴随着现代消费社会的快速增长，时尚摄影进入到一个崭新的时代。

20世纪30年代，时装摄影师的表达更加倾向于富有自然感及现代意识的风格。

把新闻摄影的写实风格融入到时尚摄影中的美国籍摄影师马丁·芒卡西（Martin Munkacsi）把时尚摄影从布置幽雅的影棚带到了户外，令人们的眼界豁然开朗（图1-18）。这缘于他早年从事体育摄影工作。进入《哈泼斯市场》杂志后，他将体育摄影中磨练的动感视觉技巧与时装摄影结合，不仅重构了时尚摄影关于美的理想，而且在一种自然、轻松、精神愉悦中还原了作为服装载体的人——模特的真实风采（图1-19、图1-20）。1943年芒卡西由于心脏病而退出了摄影界。直到1979年，也就是在他去世16年后，其专著《运动的风格》一书得以问世。深受他影响的阿威顿和卡蒂儿·布勒松联

手撰写了书的前言。

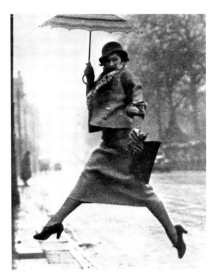

图1-18　芒卡西作品（1）

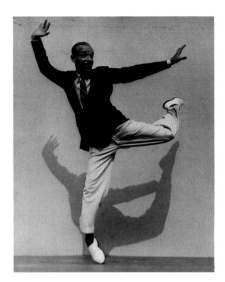

图1-19　芒卡西作品（2）

20世纪30—40年代，超现实主义艺术魅力影响了众多摄影家的创作风格。包括霍斯特等早先崇尚古典风格的时尚摄影家也纷纷投入实践，再加上大批时尚杂志的推动，超现实艺术主义被大大地普及了。

霍斯特·P.霍斯特（Horst P. horst）的时尚摄影借鉴了超现实主义艺术的部分技巧，通过特殊的排列以及人物与服饰形状的微妙变形，赋予作品一种暧昧的暗示。他将包豪斯试验中崇尚的几何学，超现实主义的怪诞与艺术装饰的锐利融合在

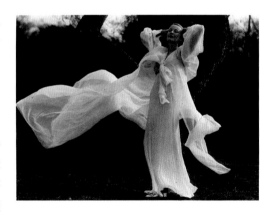

图1-20　芒卡西作品（3）

一起，形成了独树一帜的前卫风格（图1-21、图1-22）。《时尚》杂志的总编辑戴安娜·威利兰德说："你留住了你所看到的，你就是天才。"霍斯特的作品意味着黑白摄影中的优雅与时尚，意味着氛围、轮廓和阴影。到了20世纪的90年代，快门速度已经达到千分之一秒，但霍斯特的目标没有改变——"让人们看上去漂亮。"

20世纪30年代后的时装日趋豪华，时装摄影与时装的发展密不可分。随着时代的进步和社会对人性的重视，女性在摄影作品中被赋予了一种新的独立自主，因此时装摄影与名人摄影日趋水乳交融。这呈现了一个以表现名人和时尚为特征的时装摄影师强手如林的新时代。

美国摄影家约翰·罗林斯（John Rawlings）无疑是20世纪中期美国时尚摄影界的代表。罗林斯作为《时尚》杂志工作室的助手，于1936年开始了自己的职业生涯。他的摄影风格在20世纪40年代后期逐渐确立，以自然光与人造光的结合运用见长。作品极具纽

约现代建筑般的简约，温文尔雅中不失直截了当。将主题和背景完全融入统一和时髦的风格中（图1-23、图1-24）。在他的摄影生涯中，几乎为所有20世纪45—50年代的电影、电视明星和社会名人拍过照片（图1-25）。他的风格也为战后女性生活样式的变化起到了推动作用。2001年，约翰·罗林斯出版了其在1936—1966年期间的30年摄影集（图1-26）。

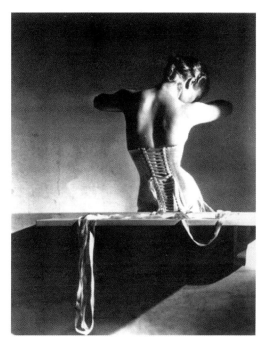

图1-21　梅博台的粉色缎子胸衣 霍斯特作品　　　　　　　图1-22　霍斯特作品

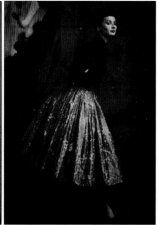

图1-23　约翰·罗林斯作品　　　图1-24　约翰·罗林斯作品　　　图1-25　约翰·罗林斯作品

第二次世纪大战期间，欧洲大陆的时尚摄影屈从于现实环境的需要，幻想的光辉被低调化处理，社会和历史文献性质的时尚摄影风格突显。服装作为生活必需品的功能性和实用性被大大的强化。欧文·佩恩（Irving Penn）是二战后涌现出的优秀时装摄影师

中的杰出代表（图1-27）。他生于美国的新泽西州，最初为《时尚》杂志拍摄封面，佩恩喜欢用灰色和白色的背景纸，简练且充满现代风格。为时装摄影开创了一种张扬个性的风格，确立了战后时装摄影的新概念。（图1-28~图1-31）他喜欢在工作室的环境中完成创作，严格的构图，细腻的布光，丰富的影调是他所追求的。后期的佩恩对于色彩的理解和诠释更为深刻。

图1-26　约翰·罗林斯的30年摄影集

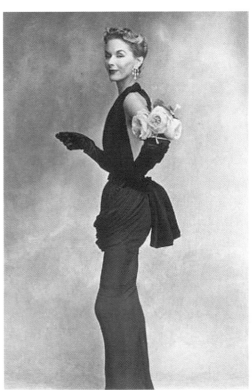

图1-27　手臂上戴玫瑰的女人　欧文·佩恩　作品
照片中的模特Lisa Fonssagrives在1950年成为他的妻子

图1-28　欧文·佩恩

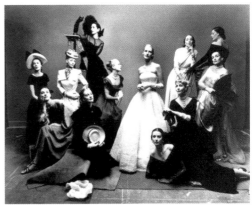

图1-29　欧文·佩恩作品

　　美国女摄影家路易斯·达尔沃尔夫（Louise Dahlwolfe，1895—1989）是将彩色摄影带入时装领域的先驱之一。她深受早期印象主义风格影响，在拍摄过程中刻意追求用光与构图，强调色彩激动人心的对比力量（图1-32）。她的大部分作品目前被纽约时装技术研究所收藏为珍品。图1-33是路易斯·达尔-沃尔夫为一个初出茅庐的年轻模特劳伦·巴考尔拍摄的照片，正是这张照片把她送进了好莱坞。

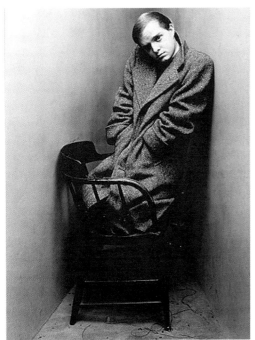

图1-30　作家杜鲁门。卡波特·欧文·佩恩作品

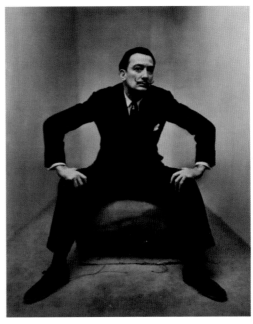

图1-31　欧文·佩恩作品

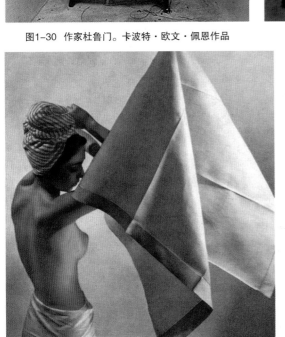

图1-32　女性和毛巾1940年

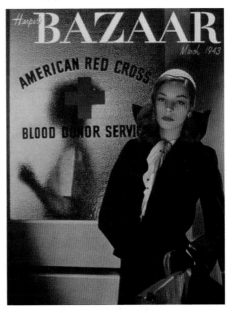

图1-33　达尔-沃尔夫作品　路易斯

受20世纪60—70年代妇女解放和性解放运动的影响，时尚摄影这一敏锐把握时代感觉的综合元素构成体继续在动荡和变化中获得新生。模特作为时尚摄影的必要元素首先打破了美的规则，杜奈尔·鲁娜成为历史上第一个黑人时装模特。同时，先锋艺术运动的各种潮流去向多元化的交融，大众媒体鼓噪下的流行文化，以及消费社会的极度膨胀，一方面促进着民主进程的继续，一方面也鼓励着自我个性的发展和个人与社会的整合。服装或是其附属物，开始失去其功能性的价值，而发挥出一种特定的吸引和表达的新关系；摄影师和模特之间的关系变得更为紧密、和谐。

进入20世纪70—80年代，时装摄影的新趋势是表现邪恶和性感风格的形成。这一阶段的时尚摄影作品，完全融入到后现代主义的框架当中。后现代时尚摄影家的一个共同特点是，他们都不再把自己塑造的女性形象感强加给观赏者和大众，在这样一种松弛的意念表达状态下，服装似乎也在自由地表达它们的存在状态。从容不迫的时尚摄影风格正逐渐地将其自身定位为一种独立的个人艺术形式。

一些时尚摄影师的作品风格带有某种神秘的性幻想色彩，或是残酷的暴力倾向。费赫尔穆德·牛顿（Helmut Newton）成为了这一倾向的最大推手。他所擅长的"偷窥"手法，让其时尚摄影作品蒙上了神秘的面纱。颓废、危险、荒诞，他乐于创作视觉隐喻，带来了希区柯克式的悬念。如此风格化的戏剧效果尽管触及了暴力，但却没有对观者造成伤害。牛顿让我们意识到一个成功的摄影家必须敢于而且善于不断的突破自我，寻求最个性化的手段（图1-34~图1-37）。

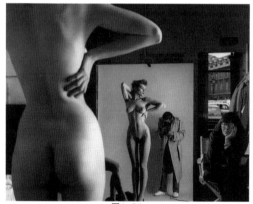

图1-34

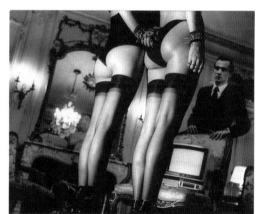

图1-35

图1-36

图1-37

牛顿去世后，他的风格并没有随之而去，法国女摄影家爱伦·冯·恩沃斯步其后尘，作品风格性感、漫画、直觉、流畅。让我们一起欣赏一下她在《Tank》杂志上的力作（图1-38、图1-39）。从风格形式上看，她和牛顿有颇多类似之处，主要通过一些不会有歧义的玩笑来展示前卫的风格，其时装摄影中充分利用了性感的力量，达到了许多摄影师无法企及的高度。

图1-38　爱伦·冯·恩沃斯作品（1）　　　　　图1-39　爱伦·冯·恩沃斯作品（2）

与之风格类似，影响颇深的是法国摄影师贝蒂娜·雷姆斯（Bettina Rheims 1952—）。她拍摄的名人照片遍及法国的每个城镇。曾经身为当红模特的她于20世纪70年代后期开始在巴黎街头拍摄，随后进入了时装、肖像及广告领域（图1-40）。她风格多变，20世纪80年代开始各种大胆的尝试，延伸到90年代初期的欧洲经典时尚风格，一直到今天反叛性感的梦幻风格。在她的身上我们看到了年轻的力量。

雷姆斯的肖像表达给人以随意化的倾向，注重人物内心的刻画而反对过于表面化的端庄描绘。她用自己独特的视角和工作方式记录了上海遇见的女人们。是面对作家棉棉，她将人物自由的一面展现在人们面前，让人看到一个生活化的、性格化的棉棉。照片中不免有她作为西方人的偏好，比如旗

图1-40　法国摄影师贝蒂娜·雷姆斯作品（1）

袍，红双喜香烟，以及她所认同的东方元素（图1-41、图1-42）。

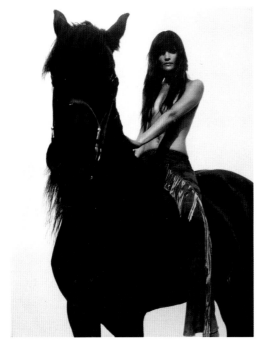

图1-41　贝蒂娜·雷姆斯作品（2）　　　　　图1-42　贝蒂娜·雷姆斯作品（3）

　　摄影家曼·雷（Man Ray1890—1976年），凭借其在实验方面的优势，给时尚摄影注入了新的活力，新的暗室技巧使他的时尚摄影作品获得了一种高深莫测的美感。这一时期的时尚摄影对于"创造"有了更大的依赖。摄影师注重模特的妆容，模特的面部特征转变为线条和颜色的抽象结合。面孔的棱角分明以及特写镜头的运用使其更富有冲击力。在曼·雷的镜头下，吉吉的身体是色情的，然而却是快乐的、挑逗的。不像二战以后的摄影家们，比如荒木和牛顿，他们的色情中，有一种冷漠，令人伤心；也不像后来的女性主义摄影，她们的色情是挑衅的，是对凝视者的冒犯（图1-43、图1-44）。

　　名人与时尚始终是摄影家热衷表现的对象。理查德·阿威顿（Richard Avedon）被誉为是一个不满足的诗人。他是一个靠自己的眼睛推动生活的摄影家。他是《纽约客》杂志史上第一个专职摄影师。阿威顿认为自己的作品代表了一种对"信仰、时装、爱情以及其他朝生暮死的短暂事物"的思考（图1-45）。

　　安妮·莱伯维茨是在美国摄影界无人不知的女摄影家。在名人肖像和时装摄影领域如日中天。安妮的风格是简洁的，但不失怡人的光照，典型的优雅以及机智和幽默。她以独特的观察力和艺术鉴赏家的目光，以及在拍摄现场诱导名人的意外举止而闻名，是她同代人中最成功的女性商业摄影家。1984年34岁的安妮突然离开了工作了13年的《滚石》杂志，签约改版后的《名利场》。早期由天赋过人的著名时装摄影家欧文·佩恩掌镜，只留下很小的空间让后来者去闪光。安妮以其反文化的新闻摄影师的目光重新为20世纪80年代的名人和时装摄影做出了新的界定。在后来的10年里，《名利场》重新响起了独特的声音，这也帮安妮拥有了自己个性的眼光（图1-46~图1-49）。

图1-43 曼·雷作品（1）

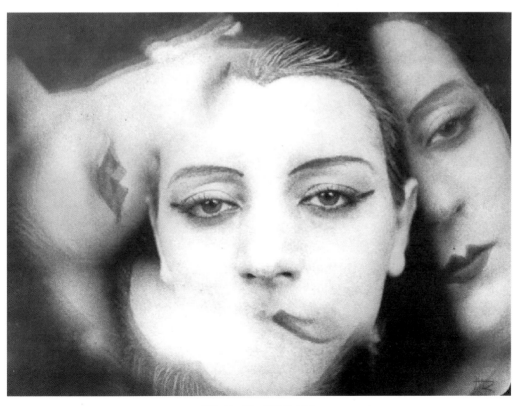

图1-44 曼·雷作品（2）

法国摄影师杰鲁普·西埃夫（Jeanloup Sieff,1933—）从巴黎到纽约，他是一个题材上的两栖型人物，时装、人像和风光。他在拍摄女性人像和时尚作品时更多地喜欢表现人物的局部，避开脸的表现，或者背面去拍摄她们，这让他的作品独树一帜（图1-50~图1-52）。

还有一位在法国具有深远影响的摄影家，他就是曾经一度被人遗忘的大师级人物盖·伯丁（Guy Bourdin,1928—1991年）2005年他的作品在北京中国美术馆与上海美术馆展出，让摄影界大为惊叹——原来时尚作品可以这样拍（图1-53）。

盖·伯丁深受超现实主义光芒的引导，其创作生涯显示出他不仅是一个影响

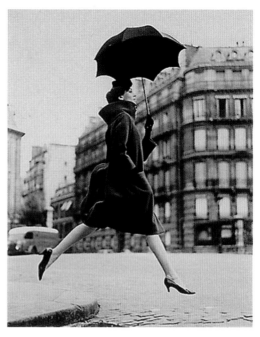

图1-45　向芒卡西致敬　阿威顿作品

图1-46　安妮·莱伯维茨作品（1）

图1-47　安妮·莱伯维茨作品（2）

制造者，同时还是一个善于编织复杂文本的叙事者。并且将叙事元素浓缩到单一画面中。张力与奇妙性使他的作品形成了鲜明的风格：异常饱和的色彩，独特的明暗对比，精炼的配置或者天、边缘也被填满的繁复（图1-54）。

图1-49　乌比·戈得堡

图1-48　为名利场拍摄的影后凯特·不来切特

图1-50　杰鲁普·西埃夫作品（1）

图1-51　杰鲁普·西埃夫作品（2）

图1-52 杰鲁普·西埃夫作品（3）

图1-53 盖·伯丁作品（1）

　　21世纪依然锋芒毕露的摄影师大卫·贝莱（David Bailey,1938—）总喜欢被看做新人。出生于伦敦的他不是科班出身，但凭借其独特的个性和对艺术不拘一格的表达风格，使他的名字成为了美女摄影的符号。当初最优秀的时装杂志如意大

图1-54 盖·伯丁作品（2）

利版和法国版的《时尚》，都将他拍摄的肖像称为"贝莱的女孩"。画意的色彩风格，抽象甚至怪异的表现力让人过目不忘。关于时装摄影，他说："我的时装摄影照片是'人'的照片，而不是'模特'的照片。这就是这些姑娘们成了个性突出的'人'而不只是漂亮的'模特'的原因所在。"（图1-55~图1-58）贝莱总是通过他的时装作品向人们展示着与美相关的东西，这远远超越了服装本身的意义。贝莱对人性魅力的提炼延续了将近半个世纪，或许还将继续下去。21世纪初的贝莱又一次为世人惊叹——他用3年的时间拍摄了100多位名人和普通人的裸体照片，这些模特在被询问是否愿意裸体出镜时没有一个拒绝的。《贝莱的民主》就这样诞生了。这些照片的光源背景都是统一简洁的，让我们看到的是人类状态的直接写照。

图1-55 大卫·贝莱作品（1）

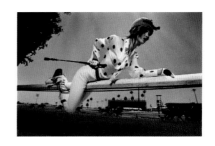

图1-56 大卫·贝莱作品（2）

图1-57　大卫·贝莱作品（3）

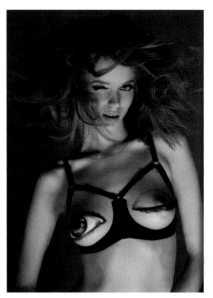

图1-58　大卫·贝莱作品（4）

　　他为20世纪艺术界最有名的人物之一、波普艺术的倡导者和领袖 Andy Warhol创作了骷髅头雕塑。最初，找来一个罐子，先装满菜豆，随后用更多的豆子塑造出Warhol头部的形状。看上去，Warhol正费力地把脑袋从罐子里挣脱出来。然后，大卫·贝莱又按照Warhol的发型用染成蓝色的石膏绷带制作了头发（图1-59）。就这样。贝莱的作品与他的人生一样，都有一种桀骜不驯的强硬作为底

图1-59　大卫·贝莱作品（5）

色。可以预见，正如60年代初他在英国摄影界亮相所引起的轰动一样，他的骷髅头雕塑也难免会招致评论界的"恶评"。但年过七旬的Bailey早已安之若素，"我不会介意有人不喜欢，现在我只做自己的艺术。只有少数疯子是这样的，比如梵高。当然，我是绝对不会割下自己耳朵的。"

　　更年轻一代的时尚摄影家代表当属大卫·拉查佩尔（David LaChapelle,1963— ）。在他的镜头中，出现过无数世界级的名人肖像，包括安迪·沃霍尔、麦当娜、阿姆斯特朗、艾米纳姆、伊丽莎白·泰勒、大卫·贝克汉姆、希拉里·克林顿、巴里斯·希尔顿等。他的作品融合了丰富的文化背景和知识源泉，包括文艺复兴时期的艺术、电影、圣经、色情文化以及风靡全球的波普文化。他将时尚文化注入了深深的个人化的痕迹，完成了对一个时代的视觉语言的定义，从而成为我们时代的一面镜子，折射出背后的神圣性和世俗性。有评论这样定义他的作品："异常饱和的色彩，具有强大的兴奋因素，使其深深地留在我们的记忆中，点燃了我们对于性、暴力和名人的迷恋之情。"（图1-60、图1-61）

图1-60　大卫·拉查佩尔作品（1）　　　　　图1-61　大卫·拉查佩尔作品（2）

　　摄影界的"坏小子"——英国著名摄影家兰金（Rankin，1967—）成名时才20出头。他善于用幽默的手段更多的展现被拍摄的名人模特的人性特征。他所拍摄的名人很多都以裸体展现。不拘一格的样式总让人出乎意料，给人全新的视觉冲击力。成名后的他除了为《名利场》，《魅力》，英国版《时尚》和德国的《GQ》工作外，还于1999年创立了自己的视觉出版社。正如他所认为的，他的摄影生涯与出版紧密相关。兰金所创造的胆大妄为的视觉浪潮与拉查佩尔的时尚风暴一起逐渐成为当代时尚摄影不可或缺的里程碑。

我国的时尚摄影

　　时尚摄影的发展无疑是渗透着前辈摄影大师们的孜孜不倦。所谓时尚，简言之就是对一个时代和一种社会风尚的理解。很多摄影家用不同风格的作品诠释着同一个主题——人。人是隐藏于华丽影像背后的主宰。摄影家试图通过名人摄影让大众真实生动地感受到他们的生活，以及真实的个性。时尚风格与人物的个性特征是密不可分的，这正是时尚魅力所在。摄影师在与模特的沟通中彼此诱惑，在这样多层次的联系中，作品定格的是"不会过时的感受"。

　　中国的时尚摄影起步较晚，原因无非是经济发展与各种传统观念的制约，惧怕创新会被误解。摄影师的镜头被束缚了，观众的欣赏也就变得单一了。时尚摄影的审美空间需要拓展。如果公众能对时尚摄影有一个更加明确的审美空间的认识，抱着宽容的心态去营造属于中国的时尚摄影天地，那么中国时尚摄影的前景将是无限广阔的。在中青年的摄影师中不乏大胆尝试的勇者，但是由于缺少宽松的传播媒介，大多没有落地生根。

冯海作为资深时尚摄影师是当代中国服装发展的见证人。他用镜头记录了服装行业的蒸蒸日上。冯海1991年考上中央工艺美术学院（现为清华大学美术学院）学服装设计专业，后来因为偶然帮助同学、老师拍摄服装目录而欲罢不能地爱上了这个行当，并攻读了中央美术学院与澳大利亚昆士兰美术学院联合首次合作教学的摄影专业的研究生班。在系统的学习后，他坚定不移地走上了时尚摄影之路。拍摄时尚离不开人，冯海选择模特的标准与众不同，他的观点是：首先，研究与体现人们在一个时期内的审美倾向。比如20世纪40—60年代，每个时期都有那一个年代的特点。其次视觉上给人新鲜的刺激。这就是为什么不以漂亮作为选择标准的原因。名模吕燕正是他与李东田合力捧红的。这位长相特别，五官特点超出大众审美的中国女子在时尚之都的法国向世界展示了中国风。进行商业摄影的同时，冯海也大量阅读国外期刊杂志并将国际化风格融入自己的拍摄中，为中国的本土杂志带来新鲜血液。图为冯海的新作《故宫魅影》，是为《ELLE》中国17周年特别纪念版而拍摄的。这组精彩的图片在中国的地标性建筑群故宫完成。（图1-62~图1-64）。

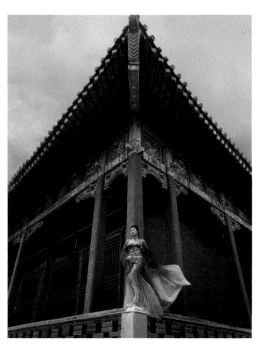

图1-62 故宫魅影（1）

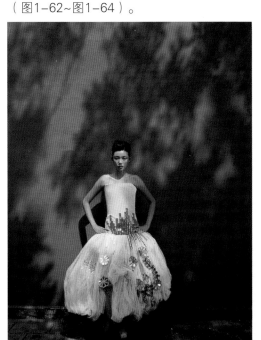

图1-63 故宫魅影（2）

图1-64 故宫魅影（3）

随着21世纪中国经济的迅猛发展，时尚成为了更多年轻人的追求，各大国际知名杂志纷纷抢占中国市场。像《时尚芭莎》，《Vogue》等杂志依然在国外买片的同时不忘挖掘中国本土的年轻摄影师。陈曼、许闯、梅远贵、尹超、郭璞源等年青一代摄影师的作品在杂志中频繁登场。

北京女孩陈曼，是近些年中国最炙手可热的时尚摄影师。两岁开始学习画画的她，曾就读中央美术学院附中，而后选择了平面设计专业（建筑方向），大学在中央戏剧学院学习舞台美术，然后中途离开转投中央美术学院学习摄影。陈曼的作品曾多次刊登于法国《PREFERENCE》、纽约《UNLIMITED》、英国《NYLON》、《SPORT&STREET》以及国内《青年视觉》、《VOUGE》、《ELLE》、《BAZAR》等杂志，在2003年、2004年、2006年曾为青年视觉《VISION》封面摄影。

陈曼大学期间由于为陈逸飞的《VISION》青年视觉杂志拍摄封面而一举成名。作为新锐摄影师的代表，陈曼以其光怪陆离的风格在众多摄影师中脱颖而出。有着多年绘画基础的陈曼因为美术功底深厚而对视觉艺术类工作可以收放自如，驾轻就熟。对于创作，陈曼认为就摄影来说，技术方面其实是相对简单的，关键是观念。就跟使用相机似的，不一定非得使用特别好的相机才能拍出特别好的照片来，是与创作意识有关系的。以创作意识为重点，PS修片只是一个工具，它为创作意识的表达服务。由于"中国近代时尚历史是空白的，所以导致国内没有director，没有stylist，只有化妆师和摄影师，而陈曼可以亲力亲为，从创意、拍照到后期修图（有时候包括服装、道具的设计制作）。正是她对艺术的高敏锐度，高要求才成就了一幅幅完美无缺的商业及艺术大片。（如图1-65~图1-67）

图1-65　陈曼作品（1）

图1-66 陈曼作品（2）

图1-67 陈曼作品（3）

图1-68　陈曼作品（4）

图1-69　陈曼作品（5）

图1-70　陈曼作品（6）

图1-71　陈曼作品（7）

中国新锐摄影师中尹超是不可忽略的一位，与众多一线杂志合作：《VOGUE》、《Maire Claire》、《GQ》、《MEN 'S UNO》（国内/台版）《ELLE》、《VISION》、《COSMO》、《BAZZAR》。作为superstudio的创始人，他把对服装摄影的痴迷与艺术相结合，基于对服装更深层次的理解与精准流畅的国际化表达让他不乏与国际团队并肩作战的机会。（图1-72~图1-75）是尹超与《VISON》合作的一组大片，该组作品是国际团队的一次精心打造，汇集了纽约的Stylist及众多国内设计师的成品，表达形式匠心独运，模特与艺术品天衣无缝的组合，宛若一件件设计独特的华美衣裳，前期拍摄与后期处理完美结合，着意推敲。呈现出的画面轮廓感十足，霸气张扬，却也不失几分中国画意。这般国际化的摄影表达让人赞叹。（图1-76）是尹超为Max Mara拍摄的服装大片，画面中的背景是中国设计师的作品，简洁的流线设计与服装的中性风格相得益彰，妆容中的红唇为裸色调的视觉效果注入了生命的律动。理智却也感性，冷静中蕴涵热情。（图1-77~图1-79）是尹超的另外一组作品《光，色，夜》拍摄于国际灯光艺术节。他用镜头展现了光与色在夜晚更富有张力的表情。模特、服装与色彩斑斓的灯光交织出一幅幅亦真亦幻的梦境感受。

Charles郭濮源在成为专业的摄影师之前，他曾就职于国际4A广告公司Ogilvy奥美以及国际顶级的时装杂志《Vogue》，辞职后前往纽约SVA进修时装摄影，在那里他开始了自己的摄影师生涯，并有幸与Peter Linderberg、Dan Jackson等摄影大师一同工作，也使的他的摄影技术快速地成熟起来。

图1-72　尹超作品（1）

图1-73　尹超作品（2）

图1-74　尹超作品（3）

图1-75　尹超作品（4）

图1-76　尹超为Max Mara拍摄的服装大片

图1-77　光，色，夜　尹超作品（1）

图1-78　光，色，夜　尹超作品（2）

图1-79　光，色，夜　尹超作品（3）

在实际拍摄中他把对时装的理解以及对色彩的把握应用其中，这使得他在时尚摄影及肖像摄影界迅速发展，现主要为主流国际时装杂志拍摄大片如Vogue，Bazzar，Elle，MarieClaire，GQ，Numero，Surface等。同时他也拍摄艺术作品，2011年5月他得到佳能公司赞助在北京三里屯Soho佳能馆成功地举办了他的首次个人摄影展《Fusion》，并受到各大媒体关注，被搜狐评选为2011中国时尚新面孔。（图1-80~图1-83）为 2012

图1-80　摄影：郭濮源（东田造型DMD）

图1-81　摄影：郭濮源（东田造型DMD）

图1-82　摄影：郭濮源（东田造型DMD）

图1-83　摄影：郭濮源（东田造型DMD）

年他与Bazzar Art《芭莎艺术》与纽约Moma 现代美术馆共同合作的一组时装艺术摄影。新鲜的尝试带来光影变幻的美妙享受，诠释出时装与艺术的完美结合。

纵然中国的时尚摄影起步晚，相比国外的时尚摄影仍然略显青涩，然而在这些年轻新锐摄影师的不懈努力下前景是让人期待的。

第三节 专业时尚摄影师应具备的素质

摄影的普及，在今天已经达到了全民化的地步——只要你愿意拿起一台照相机，轻而易举地按下快门。那么这是否证明人人都可以被称为摄影师呢？答案必然是否定的。如何成为一名摄影师，并且被称为优秀出色的摄影师，这就需要具备专业知识和素质，加之长时间的实践与积累。

摄影器材固然是决定照片成败的一个因素，但更重要的是支配操作这些器材的拍摄者。照片是瞬间的凝固，取决于拍摄者按下快门的一刹那，现实生活中运动着的事物瞬息万变，按快门早一点或者晚一点，画面就会出现不同的影像，呈现出完全不同的含义。因此，作为专业摄影师就应当具备捕捉瞬间的能力，它不仅来自于熟练的技术技巧，更重要的是摄影师对生活的认识和把握，也就是主观预见性与客观规律性统一起来的艺术直觉力。这是基于长期生活积累和艺术积淀而逐渐形成的对事物发展运动方向和趋势的把握。

观察能力是摄影师必不可少的一项重要素质。能从平淡无奇或者是纷乱复杂的视觉世界中，猎取隐藏着的最本质最集中的视觉美点，以最少的、精简的形象语言，表达最广泛的、最具有典型意义的实质内容。简洁不等同于简单，它是通过综合、抽象和提炼之后的主体形象，才可能以最单纯的形式表达最丰富的内容。当然就当代摄影师而言，对于观察能力已经不仅仅是对事物的总结，更需要其富有创意的发现，甚至是摆布，进而得到更完美的画面视觉效果。

专业摄影师应当熟悉手中的器材。刚刚提到摄影器材也是影响照片质量的一个因素。但是能否把握好手上的器材相对于器材的好坏来说更为重要。熟悉手中器材的性能，做到眼手合一，达到最好的画面视觉效果。

但是作为一名专业的人像摄影师应具备的绝对不仅仅是上面所说的这些而已。

时尚摄影中包含着最为丰富的元素——人。人是最富有变化的视觉元素，时尚摄影中人的存在带来了诸多元素的应用，例如服装、化妆、道具等。因此，作为一名专业的时尚摄影师不仅仅要具备前面要求的基本技术技巧、对事物的观察能力，更多的是要涉足哲学、心理学、色彩学、化妆、服装等多种艺术、学科领域。

从事时尚摄影的摄影师，还需要具备下面的几项能力和素养。

（一）商业头脑和谈判能力

由于国内商业摄影经纪人的职业还没有发展起来，所以作为个体的商业广告摄影师就不得不亲自面对各色的客户。在洽谈中，敏锐的商业意识是非常重要的。既然从事的是商业摄影，那盈利即为目的，所以摄影师就得抛开艺术家的所谓价值标准，将自己完全降低定位到商业之中。学会报价技巧、谈判技巧、合同规范技巧以及如何建立良好的长久的客户关系，都是为自己将来业务的顺利开展打下的奠基石。

（二）良好的职业道德

这是任何职业都需要的基本素养，摄影师也不例外。作为一个为客户服务的服务性工作，尊重和倾听是必要的。吸引和稳定客户，不能单靠商务谈判技能或者是物质上的回报，客户更看重的是摄影师的职业精神和良好的职业操守。在处理问题时的胆大心细，拍摄中的吃苦耐劳等。具备这样职业道德的摄影师怎么会不博得客户的口碑呢？

（三）充沛的精力和体力

摄影师的工作既靠手又靠脑。日常的拍摄工作也没有朝九晚五的时间规律，根据客户敲定的拍摄时间或许是午夜通宵达旦。拍摄环境也不仅局限于工作室，户外的风吹日晒也是对摄影师体力的考验。因此，拥有强健的体魄和充沛的精力是胜任摄影师工作的前提。

（四）团队精神

时尚摄影师的最好平台无疑是杂志，而在杂志工作是一个群体的群策群力。一期时尚大片的拍摄包含着服装编辑、服装助理、摄影师、摄影助理、化妆师、化妆助理等各工种之间的协作，体现着集体的智慧。因此良好的团队精神非常必要。

思考与练习

1. 从负片到正片的开创人是谁？

2. 德·迈耶的摄影风格是什么？

3. 20世纪30—40年代，时装摄影师的表达风格是什么？

4. 了解我国时尚摄影师的代表人物。

5. 时尚摄影师应具备的基本素质是什么？

第**2**章
时尚摄影的企划流程

第一节　商业策划

一、市场营销与时尚摄影（商业摄影）

时尚摄影（包括了服装摄影和名人摄影）隶属于商业摄影，因此它具备与商业摄影相似的一些前期操作流程。

商业摄影是一门以传达广告信息为目的，服务于商业行为的图解性摄影艺术和技术。其意图不仅具有美学意义，更重要的是其商业目的。商业摄影与市场营销存在着密不可分的关系。商业摄影是现代市场营销活动中的一个重要环节。它肩负着完成信息传播的重任。市场营销理论和传播学理论是现代广告运作的理论基础，现代商业摄影师有必要在具备精湛摄影专业技能的同时多加了解现代市场营销理论。

市场营销学是适应现代市场经济高度发展而产生和发展起来的一门关于企业经营管理决策的科学。"市场营销"的概念缘自美国20世纪30年代前后。1960年，美国市场营销协会给市场营销定义为："市场营销是引导货物和劳务从生产者流转到消费者或者用户所进行的一切企业活动。"

市场营销学的研究对象主要包括：了解和研究市场需求；研究如何最大限度地满足顾客（市场）的需求；研究如何采用更好的方法和技巧，使产品有计划有目的地进入最有利润潜力的市场，在满足市场需求的同时，最大限度地实现企业的利润目标。商品的生命力是有周期性的，即导入期、成长期、成熟期和衰退期。在不同阶段销售和利润表现出不同特点。因此相应的使用不同类别的广告可以达到小投入大回报的效果。根据产品的周期性，大致可以将营销广告分为3类：开拓性广告、竞争性广告和维持性广告。

二、商业摄影的功能与特性

商业摄影仅仅是商家营销战略中的一个环节，在这个读图时代，又使得商业图片成为营销战略中不可或缺的一个重要组成部分。大卫·奥格威曾经说过："照片对读者的吸引力是绘画的3倍……调查一再表明，摄影照片比绘画更能促销……"它的优势体现在以下几个方面。

（1）增强真实性和可信性

商业摄影可以如实的反映事物的本来面貌，这种从质地，色彩到外观的写实性是广告文案所不能企及的。通过真实的再现，可以加强消费者及受众的印象，从而产生购买欲望。

（2）增强广告的视觉冲击力

在这个信息铺天盖地的互联网时代，图片的关注度比文字高出几倍。当我们在阅读报刊杂志的时候，也习惯性的读图在先，文字在后。这不难看出图片的魅力。图片通过其优势在最短时间内抓住读者的视线，这正是广告业者梦寐以求的效果。

（3）增强广告信息的表现力

图文并茂是现代广告广泛采用的形式，因为图片在传达商品信息时具有比文字明确、清晰的表达特点。缺乏图片的广告让人食之无味。

（4）增强广告的认知性

验证表明，相对于抽象的文案，图片信息更能使人在短时间内记忆。相对于语言文字，图片具有一种国际化特征，不存在表达区域的问题。因此图片具有广泛的传播范围。

三、商业摄影的策划

时尚摄影最常应用于平面广告和杂志图片上。那么这些图片、广告的制作需要怎样的流程也成为商业人像摄影师必须了解、掌握的信息。只有这样才能更正确地把握客户的心理，制作的要领以及自身的发展方向。

下面我们来了解一下平面广告设计制作前期策划部分需要的步骤。

（1）广告出发点的确定

首先，在与客户取得联系后，广告代理商会对客户委托的产品进行细致的了解。主要是客户对此商品广告的要求，同时了解商品的性质、特点、卖点等多方面信息。之后，广告代理商根据客户的特点和要求，选择包括市场营销人员、业务人员、媒体与创意人员等专业人员，组成广告创意制作执行团队。通过对产品的市场研究，了解市场上此类产品的消费人群、消费市场以及与该产品相关的种种受众接受程度的调查，继而作出市场分析报告。市场分析报告是为创意以及媒体设计提供前期的理论策略和依据，这些数据将方便媒体、创意人员进行后期的工作。

（2）构思与拍摄准备

广告摄影方向确定后，就可以以此为依据进行画面的设计，是一个创意主旨到视觉形象转化的过程。这个构思过程一般由文案、艺术指导、摄影、设计等团队共同完成。由艺术指导统筹协调，是广告摄影中关键的一步。在草图中一般要体现出表现手法，表达方式以及色调等重要因素。当客户认同提交的创意和构思后，方可进行拍摄准备。这个过程经常会存在团队人员间的以及与客户端的反复沟通探讨及修改。

（3）正式拍摄及定稿制作

在已有草图所提供的大方向下，摄影师可以运用一切摄影语言和手法进行创作。同时要考虑到构图、色调，还要与模特协调以确定照明器材操作等问题。由此可见摄影师的工作并非只是照草图拍摄。拍摄完成后，大部分是需要进行后期处理的。强大的数字电子暗房技术为广告摄影提供了更广阔的天地。最终作品的完稿要提交客户再次确认才能进入到印刷制作环节，而后在媒体呈现给大众。

（4）后期效果反馈调查

专业的调查机构可以完成广告效果的测定。这是不可缺少的一步。因为市场和消费者的接受程度的大小关系到广告的成功与否。只有从中找到不足才能不断改进提高。

第二节　商业广告摄影师的地位

我们了解平面广告制作过程，不难看出整个广告画面中图片占有主导地位，但最终的成品图片是创意设计师、美术指导、摄影师、道具造型师（人物画面还包括服装造型师、化妆师、模特等）以及后期二维修图和三维辅助绘画这些技师们共同协作完成的结果。在这样的制作流程中，摄影师所拍摄的照片已经成为了制作整张图片的素材。

在整个平面广告制作流程里，数码后期加工技术的发展，对商业广告摄影师提供了更为宽广的天地。如果摄影师定位在前期拍摄的技术工作位置上，那摄影师首要做到的，便是严格按照创意设计师的意图和要求，充分结合后期修图师的要求，以最佳的方式和效率来获得最有利于修图的图像素材。

虽然有部分商业摄影并不一定遵循这个流程和要求来完成，但在正规广告公司的操作下，大部分由广告公司代理的平面拍摄基本按照这一模式进行，摄影师在整个平面制作流程中，起到的是采集素材的作用。

在为杂志拍摄时，摄影师的创作力也不能完全发挥，举例说明，时尚类杂志在拍摄当季时装大片的时候通常会由服装编辑提出拍摄要求，力求突出服装特点。拍摄的创意必须遵循最基本的要求，而不能天马行空地像做艺术类大片。假如是为大的品牌拍摄广告或者海报，则创意性会更强。力求眼前一亮，投资也非常之大，以达到前期拍摄的要求。

需要补充说明的是时尚摄影师们在商业摄影之余也从事着自己作品的艺术创作，这类时尚摄影以摄影师的主观意念表达为主，而不是服务于某个品牌或者某款服装。作品表达极度自由，用新鲜前卫的视角又或张扬的色彩诠释着摄影师内心的感受。少了商业的束缚，平添了帅气与洒脱。跟随图片一起来感受幻想《VISION》首届国际时尚摄影邀请展的图片魅力（图2-1～图2-4）。参展的摄影师都是来自时尚摄影的"第一线"，

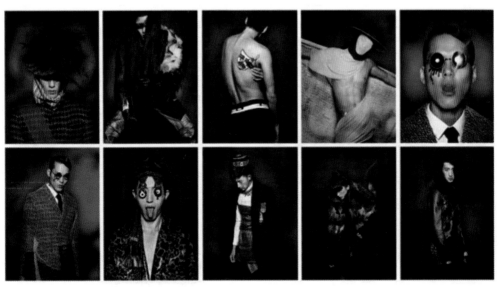

图2-1　男人的不同面貌

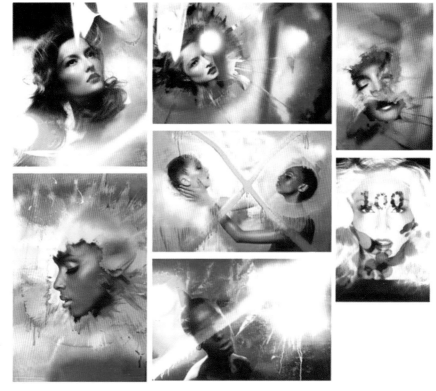

图2-2　David Byun作品

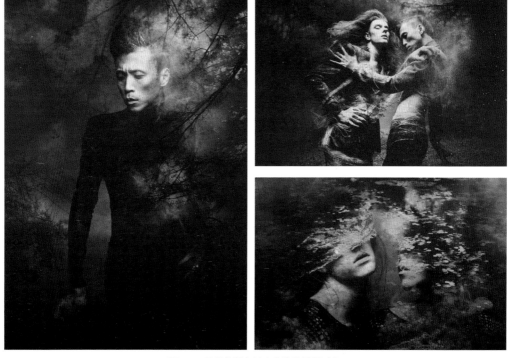

图2-3　尹超将好友韩火火作为拍摄对象

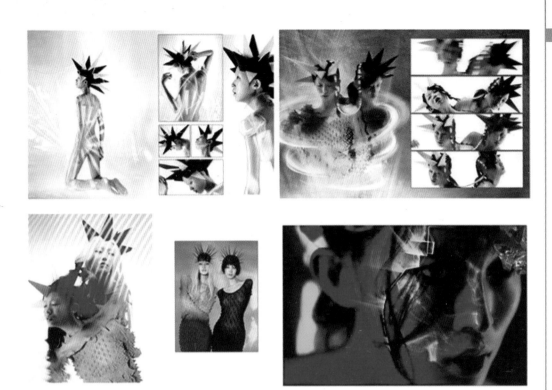

图2-4　Allan Chiu灵感来源——日本动漫中的分格与COSPLAY

有伦敦、纽约上升势头最猛的摄影师，也有来自国内时尚圈最为活跃的摄影师。10位中国摄影师和10位西方摄影师的作品的汇集，是东西方时尚文化的碰撞，也是史无前例的东西方时尚摄影师的顶级合作。（图2-3）是中国新锐摄影师尹超的作品，画面中的树林、尘埃、裂痕，以及人物的型与神所共同营造出的古典哥特气氛让人过目不忘，在众多作品中可谓标新立异。整组片子对于人物间情感的表达和宣泄委婉细腻，恰到好处。（图2-4）是ALLAN邱唯凡的"幻像"作品，其拍摄灵感来源——日本动漫中的分格与COSPLAY。这个成长于台湾，从英国学成后在北京发展的新锐摄影师善于将现实生活中的元素重新整理组合，充分掌握每个细节，抽丝剥茧的发掘，用自己独特的视角，裁切现实里的完美瞬间，成为永恒画面。

第三节　时尚摄影中模特的选择

时尚摄影中不论是色彩斑斓的服装摄影，还是千姿百态的名人摄影都离不开"模特"这个元素。

在时尚的潮流中，摄影艺术为模特的发展推波助澜，摄影手段的完善和摄影语言的丰富，为模特营造出独特的意境成为可能。而诸多杂志的繁荣发展又为模特的成长提供了土壤。近些年中国模特，特别是女模跻身国际模特排名逐年提升，比方说今年成绩最好的当属刘雯，全球排名已经攀升至第14位。这样的名次不仅是华人超模还没有获得过，也是亚裔超模从未获得过的好成绩！早在之前有大家熟悉的模特杜鹃打头阵，2008

年入榜，取得最好名次是第16名，如今在2010年榜上排第45名。男模也因男刊的发展而拥有了更多的机会。在杂志封面或者内页的广告中崭露头角，从而获得国际T台秀场的机会。日本新生代中性超模冈本多绪(Tao Okamoto)以中性风格特立独行，在时尚圈备受青睐。

模特的选择对时尚摄影来说至关重要。好的模特会给画面带来别样的气氛和格调。赋予照片新的生命力。那么，怎样才能称之为好的模特呢？

在时尚摄影中，所谓三庭五眼的传统意义上的美不能跟好模特画等号。模特应具备特有的气质，由内而外地散发一种气场，配合服装，营造烘托出别样的气氛，甚至是提升服装附加值的才算是好的模特。她或许额头很大，眼睛很小，然而五官的组合却是独一无二的过目不忘。

模特的选择介乎以下几个标准。

（1）形体美

这是模特的最基本的要求，而表现形体美是现代服饰的主要趋向。时装模特意味着服饰美与人体美的和谐统一。

高雅的气质是时装模特的灵魂。容貌端庄、形体美的模特并不一定能成为好的模特。还要靠高雅的气质、迷人的风度、潇洒的动作才能征服观者。气质有与生俱来的成分，但更重要的是个人素养的综合体现。一个优秀的模特除了专业知识以外，还需要在文学、音乐、舞蹈、美术以及表演方面有一定的修养。

（2）专业性

这里说的专业并不是单指模特的专业技能。随着商品的多元化，商业摄影的要求越来越高，模特这个行业中也分出了专业性更强的部分。例如，在拍摄珠宝、奢侈品广告时，对模特的手、颈部的皮肤等要求较高。所以在模特市场上又出现了专门为这类广告拍摄用的"手模"、"颈模"。这类模特通常是不需要露出面容的，需要的是身体的某个部分。所以摄影师在拍摄一些特殊商品的时候，可以考虑使用这样专门的模特，会使得拍摄更为完美(图2-5、图2-6)。

图2-5　刘雯

图2-6　模特张亮

第四节　时尚摄影的造型与环境

一、造型

为杂志拍摄服装大片或者名人照片的时候，服装编辑需要提前挑选合适的品牌服装为模特或者名人所用。那么服装编辑挑选搭配的原则是什么呢？我们通过案例来了解一下。

当天拍摄《时尚·COSMO》2010年秋冬的一期服装大片。服装编辑是卫甜，模特是时尚杂志的新宠张静。这一季的服饰从香奈儿到纪梵希等一线品牌都显示了低调的华丽。单色的皮衣，毛绒的局部，咔色的优雅，无不预设出了秋冬季的知性味道。

我们一起来解析图中的搭配秘籍（图2-7~图2-10）。

第二个案例是2010年8月我参与了《时尚芭莎》与旅游卫视合作出品的《绝对时尚》新一期的录制。服装编辑李丽丹带我感受了现场的忙碌。众多名模在现场等待服装上场。跟随我的图片一起看看由她一手打造的时尚盛宴吧。

首先我们来到了京城的国贸商城，在这个大牌云集的时尚地标里，我们一起为柯蓝、吴大维、张韵含等当期艺人挑选了服装。而后转战SOHO的一个独立设计工作室，为大模们拿到了手工定制的美服。羽毛的材质，贵气十足。回到影棚，模特和明星们都已到位，将选好的服饰对号入座，大家纷纷以崭新形象示人。当然也会出现对调的现象。以上身效果为准做局部调整，并搭配相应的夸张饰品。所谓整体造型，服饰搭配是要面面俱到。细节彰显魅力（图2-11~图2-17）。

第三个案例是我为台湾地区综艺小天王黄子佼和光线主持人芳龄以及张韵含在选秀节目中所设计的造型。作为舞台装尽量要符合节目的需要。以娱乐节目为例，我会夸

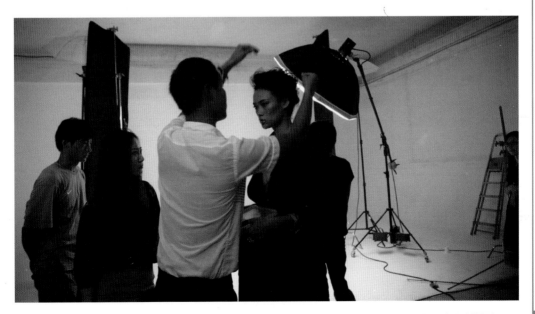

图2-7　造型师为模特选择了知性的外套与内搭衬衣，配合银色手工项链，色调中不失优雅妩媚（王培蓓摄）

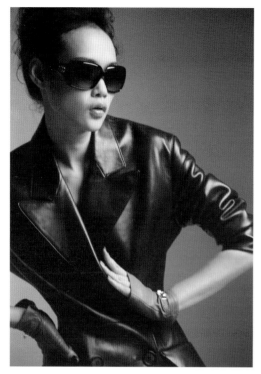

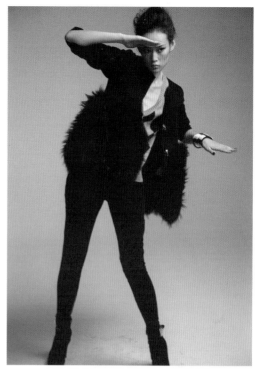

图2-8　造型师为模特选择了有质感的巧克力色皮衣，配合无指同色系皮手套及墨镜突显了这一季秋冬的低调华丽及优雅复古（王培蓓摄）

图2-9　随意感极强的裸色外套配合紧身Leggings仿佛纽约街头的时尚达人，轻松的选型下隐藏着不羁的青春梦想

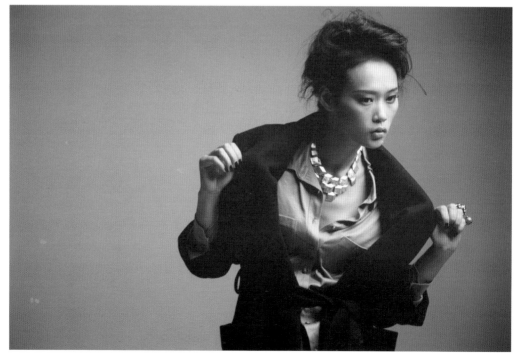

图2-10　极具设计感的毛呢外套，皮草装点，内搭菱格学院风针织衫，呈现的依然是优雅的复古范儿，整体、干练

图2-11　进棚

图2-12　花絮

图2-13　造型师为该模特选择了具有设计感的皮衣，特点在于材质的混搭，使形象饱满且富有时代特点

图2-14　皮草与几何廓形的完美结合

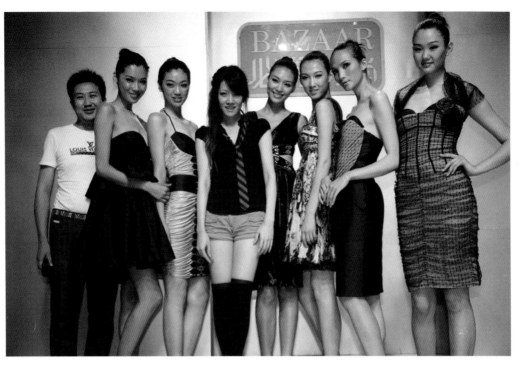

图2-15　优雅复古的裙装，古典希腊风裸色丝质及膝裙，飘逸优雅，配合黑色长发，改变了她以往乖乖女的邻家女孩
　　　　形象

图2-16　希腊风优雅白色小礼服

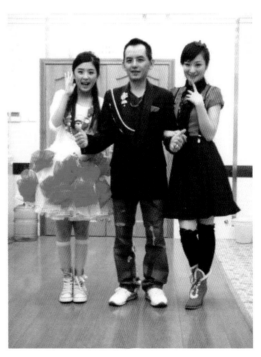

图2-17　3位主持人的最终选型

张细节，突出色彩的呼应，达到眼前过目不忘的效果。同时可以引领时尚。娱乐节目中蔡康永在颁奖礼的出场服装总能带给我们一些惊喜。当然目前最前卫的依然是LADY GAGA。她钟爱鬼才设计师亚历山大·麦昆的设计，每次出场的造型总能让人过目不忘，感叹她的大胆。含蕴是当仁不让的公主风格，黄子佼略带英伦范，还要起到压台的作用，因此服装从色彩上要够分量。芳龄的服装尽量做到与含蕴的平衡。3人从色彩上将基本控制在了黑、白、红，整体感中不失变化，大色调下有细节可看。（图2-16、图2-18）。如（图2-19）展现的是我为3位主持人打造的白、绿色为主的造型。大家都知道白色是无色系，可以任意搭配其他颜色。与黑红色系相比，白色系让人眼前轻松明快，配合翠绿、玫红的撞色点缀，轻松中不失时尚。

图2-18 红与黑的服装搭配

二、时尚摄影环境的营造

室内布景和环境安排。时尚摄影在某些情况下需要内景来表现，一方面内景的搭建装饰可以营造与户外不同的效果。一方面牵扯到名人的档期，拍摄时间的限制，室内布景不受时间因素的制约，操作

图2-19 3位主持人以白色、绿色为主的最终造型

空间更大。就像电视剧搭棚24小时昼夜不分的连续工作，可以节约成本。棚内拍摄相对于户外，可控性更大，私密性更好。避免了天气突变的因素，并且令被拍摄对象更有安全感，私密性更强。

室内布景根据需求一般分为两种，一种是以简洁风格为主，善用无缝纸。通过更换灯前的色片可以将无缝纸变换出不同颜色，这样根据模特及拍摄需求选择不同颜色的背景，方便且环保。另外一种相对复杂，以复制场景为主。

户外布景和环境安排。时尚摄影中不乏体现阳光沙滩的运动风，20世纪大师芒·卡西的户外运动风依然强劲，黝黑的健康肤色，饱和且富有节奏感的颜色加之碧海蓝天，阳光普照，这些所带给人的真实感是影棚所不能企及的。因此根据需要，在户外布景是不可少的一项工作。户外拍摄对于名人和模特而言私密性差了一点，需要工作现场的良好维护。

第**3**章
人像摄影的技术技巧

第一节　时尚摄影的器材与基础知识

一、相机和胶片的规格

　　时尚人像摄影对于照相机的选择没有过多要求，各种相机都可以用来拍摄人像。最常用最便捷的是35mm单镜头反光相机，俗称单反相机（图3-1）。这类单反机器轻便，可配置的镜头和附件多，功能齐全，特别适用于拍摄人物的活动。数码单反相机使用起来就更加方便，而今也是专业从事人像摄影的摄影师的利器。但要想得到高质量的照片，并扩印大尺寸照片，通常专业摄影师就更倾向于使用大中画幅的相机。

图3-1　CANON 5D

　　（一）大型相机

　　大型相机的片幅4英寸×5英寸，5英寸×7英寸，8英寸×10英寸或更大，其底片信息量大，具有可控制透视和景深的特点，传统上用于人像照相馆，其技术精确度更高，也便于对胶片进行后期的修描。但得到高质量图片的同时使用这类相机和胶片也有较多的限制性。除了成本高、速度慢，人像的自然程度也会被大打折扣，因此时尚类人像拍摄案例中，大画幅相机的使用率很低（图3-2）。

　　（二）中型120相机

　　120相机底片适中，规格（片幅）多样，因此使用广泛。在专业人像摄影中，这类相机早已取代了大型的相机。这类相

图3-2　大画幅相机

机的附件种类多，令他们在轻便、易操作的同时也几乎具备了大型相机的所有功能。数码后背的中画幅相机在时尚人像拍摄案例中还是占一定份额的（图3-3）。一方面是中画幅相机对于人像的表现力很棒，另外，数码后背也使得拍摄现场可以方便看到效果，易于调整。但是由于机器的价格过高，因此普及率相对较低。

图3-3　哈苏H3D-31

（三）小型135单反照相机

主要用途是动态拍摄。小型相机简便灵活，附件选择多，尤其是外景拍摄，非常方便（图3-4）。

（四）数码相机

数码相机 DC的最大优点就是即拍即看，如果发现拍摄的不够理想可以立即进行补拍，对于时效性强和时间要求紧迫的拍摄任务来说是相当实用的。拍摄效果直观且利于后期制作，加上价格适中，深受摄影师喜爱（图3-5）。

图3-4　NikonF6

二、镜头

（一）焦距

一般来讲，胶片相机和镜头应该选择镜头焦距是所使用胶片对角线2倍的。原因在于小长焦镜头在能够得到正常的透视效果的同时也能增加人物在图像中占有的比例。另外，相对重要的一点，小长焦镜头可以使得相机和被摄者之间保持适宜的工作距离，帮助人物减少面对镜头的恐惧感。

图3-5　EOS 5D

焦距更长一些的镜头，可以帮助摄影师得到较小的景深，使背景虚化，强调人物在照片中的重点位置，拉动观者的注意力。不过值得注意的是，并非是焦距越长就会更具有表现力。通常我们避开使用135相机时300mm以上的镜头。原因在于过长的焦距对物象进行高强度的压缩，在人像摄影时面部会缺乏立体感，变得平面化；工作距离过远也造成摄影师与被摄人物交流上的不便。

在拍摄大半身人像甚至全身像的时候，尽量选择正常焦距段的镜头。拍摄群像时通常使用广角镜头，但一定要注意平衡广角镜头带来的变形与群像构图的完整性之间的关系。

（二）数码相机与焦距

数码相机用传感器而不是胶片拍摄，感光元件为CCD或者CMOS，这是区别于传统

相机的最重要的一点。尽管全尺寸影响传感器（全画幅相机）已经被研发且技术日趋成熟，但多数的传感器规格仍然比胶片小，这影响到镜头的有效焦距，所有镜头的有效焦距在实际使用中变长了。这对使用长焦镜头不存在问题，但对于昂贵的广角镜头来讲，角度就相差得很多，从一定程度上看这确实造成了资源的浪费。

（三）对焦

在人像摄影中，通常最难进行精确对焦的是半身像。眼睛和脸部的正面通常要达到清晰，但通常耳朵也应该清晰（视拍摄要求而定）（图3-6）。

在使用大光圈拍摄时景深小，就格外需要精确对焦，以保证眼睛、耳朵、鼻尖的清晰度。景深分为前景深和后景深，划分的界限就是焦平面，在对焦时要充分了解手中镜头的特性，必要时利用相机的景深预测按钮检查景深。

半身像摄影中，通常要让整个面部和眼睛（主要兴趣中心）都清晰。焦点应选择为双眼。在大半身和全身人像摄影中，因为距离被摄人物远，景深就更大，对焦就容易得多了（图3-7）。

不同于手动对焦的烦琐，如今很多的相机都具有多点自动对焦的功能，可以自动和手动地选取需要的焦点，可以帮助摄影师得到更活泼的构图，有利于拍摄更多具有趣味性、创造性的图片。

图3-6 对焦（王培蓓摄）

图3-7 镜头-24-105（王培蓓摄）

（四）镜头与景深的关系

镜头焦距越短，景深越大。相机距离拍摄对象越近，景深越浅。

中画幅相机的镜头的景深比35mm相机镜头的景深浅，即使在镜头光圈和拍摄距离相同的情况下。这是专业摄影师应当格外注意的一点。

人像镜头推荐：

佳能 EF 24-70MM F2.8L USM （图3-8）。

佳能 EF 85mm f／1.2 LII USM 梦幻人像镜头（图3-9、图3-10）。

EF 85mm f／1.8 USM Canon全画幅使用者最划算的原厂人像镜。

佳能EF 50mm f／1.4 USM 横跨全画幅与APHOTOSHOP-C的最佳人像定焦镜头（图3-11）。

图3-8　佳能EF 24-70MM F2.8L USM

图3-9　EF85mm_03

图3-11　50MM 1.4

以上均为佳能红圈头，EF卡口的红圈头都具备超声波马达对焦，也就是说，所有的红圈头的型号中都带有USM的字样。另外，所有的红圈头都采用低色散的UD镜片和非球面镜片去改善成像质量。另外，红圈镜头有更好的密封性和机械质量，而在使用时，则有更好的手感。另外，所有的红圈头的镜头口径都较大，最主流的口径是77mm，也有67mm、72mm和82mm的口径。较大的口径不仅能带来较大的光圈，也能改善边缘成像下降的问题。

三、 胶卷的选择与使用

（一）彩色负片与反转片

彩色胶片分为彩色负片与彩色反转片

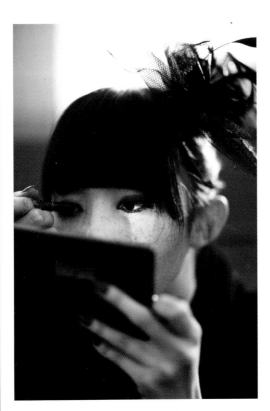

图3-10　镜头-85（王培蓓摄）

两种基本类型。彩色负片的主要用途是印放彩色照片，常用品牌为柯达（Kodak color），富士（Fuji color），爱克发（Agfa color）。彩色负片的曝光宽容度比彩色反转片的要大些，对拍摄的光源色温要求相对低一些，因此彩色负片比彩色反转片更容易拍摄。彩色负片含有一层橙色"蒙罩"，这是在放大照片时帮助控制色彩平衡与反差的。

彩色反转片的优势是制作幻灯片和印刷制版。相对于彩色负片而言，使用彩色反转片印刷制版，其影响清晰度，色彩饱和度及层次颗粒度等都占绝对优势（图3-12）。

图3-12　中速、日光型彩色反转胶片

（二）日光型胶片与灯光型胶片

彩色负片与彩色反转片都有日光型与灯光型的区分。在其包装盒上会注明日光型或者灯光型。进口胶卷的日光型标为"Day light"，灯光型标为"Tungsten"。理论上讲、日光型、灯光型是指彩色胶片的色温平衡性。日光型彩色胶片的色温平衡是5500K，灯光型胶片的色温平衡是3200K（有一种例外——柯达克罗姆40A型彩色反转片的色温平衡是3400K）。

（三）感光速度

胶片的感光速度对其如何再现被摄体有重要的影响。感光速度慢的胶片一般能产生清晰丰富的色彩，颗粒小。摄影师根据自己的喜好选择胶片。市场上有多种感光度的胶卷供摄影师选择。常用日光型的彩色负片有ISO100，ISO160，ISO200，ISO400，ISO1000，ISO1600；灯光型彩色负片有ISO40，ISO64，ISO80，ISO100日光型彩色反转片有ISO25，ISO50，ISO64，ISO100，ISO125，ISO200，ISO400，ISO1000，ISO1600；灯光型彩色反转片有ISO40，ISO50，ISO64，ISO160，ISO640。

在选用胶卷的时候要避免使用太快或者太慢的胶卷。用感光度为ISO25的黑白或者彩色胶卷拍摄的人像，反差有点过大，曝光宽容度会很小。这样的胶卷在使用中，如果曝光稍微有偏差，就会损失暗部或者亮部的细节。反之，要是使用感光速度较高的胶卷（尤其是黑白胶卷），在曝光和冲印时虽然有了更大的宽容度，但是颗粒太粗，影响图片质量，不易被采用。

ISO在100~400之间的彩色胶卷几乎没有颗粒结构。他们的曝光宽容度也较大，而作为专业摄影人来说不应当完全依赖于胶卷的特性，更应当在技术层面提高，得到最恰当的曝光值。

柯达公司的Portrait系列胶卷感光度从100~800之间不等，但其自然色型和鲜艳色型是有变化的。柯达还有ISO 100的钨灯平衡Portrait型胶卷。富士的彩色人像胶卷的感光度范围与柯达胶卷类似。富士胶卷增加了第四层感光乳剂，使得在混合光线条件下拍摄得到的人像皮肤色调非常好。

（四）倒易率失效

倒易率是指在保持曝光值不变时光圈和快门速度的多种组合。举个例子，假设某种光线下的正确曝光组合为f5.6　1/60S，那么光圈开大一挡，速度提高一挡的组合f4 1/125S也是正确的，就是说，光圈开大（或者缩小）N挡，速度提高（或减慢）N挡得到

的也是正确的曝光组合。这种保持曝光值不变，而光圈和速度分别向相反方向调整相同挡数得到不同的曝光组合的情况，称之为倒易率。

倒易率失效是指如果按倒易率推算出的快门速度过慢或者过快（例如低于1S，或者高于1/1000S），这时曝光组合与原来的曝光值不等，结果是曝光不足。举个例子，拍摄夜景的时候，如果f1.4，1/4S为正确的曝光，为了得到大景深的效果，根据倒易率可以将其调整为f16（光圈缩小7挡），32S（速度放慢7挡）。根据理论这也是正确的组合，但是，实际此时倒易率失效了。如果用这个组合拍摄则曝光不足，需要进行曝光补偿。至于补偿的多少应根据具体情况和平时的经验来定。

（五）温度、湿度和X射线对胶片的影响

感光材料是一种活性材料，需要良好的保存条件以防止其变质。

（1）防热防潮。为了保持感光材料的良好性能，应尽可能将其放置在温度和湿度较低的地方。一般中速黑白负片保存温度以13℃以下为宜，高速则为0~8℃。各类彩色感光材料以0~8℃为宜。

（2）放射线和有害气体。在放置期间，要远离X射线和放射性物质，防止有害气体以免受物理损伤。特别是高感光度的材料，在安检时要避免X射线的检查。

（3）防静电。在拍摄时，输片和倒片速度不要过快，防止静电效应。

（4）防潜影衰退。胶卷不宜在相机内长期存放，最好尽快拍完并冲洗。以免潜影衰退。若不能立即冲洗的话应冷藏保存。

四、数码拍摄

（一）ISO的设定

数码相机的ISO同胶片的感光速度相似，但不同的是每张数码照片的ISO都可以随意增加或者减少，而在使用胶卷拍摄时，整卷胶卷的感光度都为一个固定值，从这点看数码摄影比传统的胶卷摄影更具灵活性。同胶卷一样，使用低ISO拍摄得到的照片更细腻，反之就会产生较多的数字噪点。这些噪点就相当于高感光度胶片上粗糙的颗粒。

专业级数码单反相机有对比度的设置，这样就尽可能地保留了照片的层次。倘若发现对比度不够，就可以利用数字暗房技术（类似Adobe公司的Photoshop图片处理工具）进行修缮，但是对比度过大，就很难再找回丢掉的层次。

（二）黑白模式

黑白照片带来的视觉享受是独特的，利用数码相机本身或者数字暗房进行后期转换都相当简单。但是，这样得到的黑白照片从本质上还是有别于胶片摄影。

（三）图像格式

数码文件作为最终"曝光后的底片"，我们可以在单反相机上选择不同的存储格式。最常用的就是：RAW，TIFF及JPEG格式。

设定RAW格式的优点是，它尽可能多的保留拍摄时的图像数据，这种图像文件较大，所以无论在存储和后期打开时都相对慢一些。但由于可以最大限度地得到高品质无压缩的图片，专业摄影师都会使用这种格式。目前比较高版本的Photoshop软件都支持打开RAW格式的文件。

TIFF（Tagged Image File Format）格式是"无损耗"的压缩，文件大小远大于

JPEG。它可以在反复存盘的情况下不降低图像质量。TIFF文件格式适用于在应用程序之间和计算机平台之间的文件交换。

JPEG格式的文件相对小一些，因此在同等存储量的存储介质上能存储更多的图片，存储和在计算机上处理的速度也快很多。节省在拍摄过程中存储所占用的时间。但同样的JPEG格式也有它的缺点，即便我们使用精细JPEG（最佳质量JPEG），仍是经过"有损耗"压缩的。

（四）白平衡

数码相机上的白平衡的各种模式（如晴天、阴天等）可以让摄影师在不同光照条件下正确平衡图像色彩。如果拍摄的是JPEG压缩格式的图像，那么精确的白平衡就更重要了。如果使用RAW格式拍摄，因为它保存了更多的拍摄时的数据，所以后期也更容易对白平衡进行修复。当光线性质不易判断时，摄影师通常会在场景中选择一个白色区，用相机的自定义白平衡将其中和。在学习过程中反复训练，会提高对光线判断的精准性。

五、测光

目前的测光方式一般有3种：反射式、入射式和点测光。有的测光表具备几种不同的测光方式。

（一）反射式测光表

反射式测光表对被摄对象的反射光线进行测量。测量的是亮度。相机内置测光表都属于这一类型。当我们将镜头对准被摄对象的同时，也就将光电元件面对着被摄对象了。测光表所对准的被摄物越亮，其给出的读数越高；所对准的被摄物越暗，其给出的读数越低。如果测光表对准着一幅由明暗对象混合构成的场景时，它将给出场景中整个亮度的平均值，无论拍摄黑白或者彩色照片，读数都是相同的。

内置测光表提供的是一个色调相当于反射率为18%灰卡的读数，不能智能地对拍摄对象进行测光分析。因此使用这样的测光表时一定要利用18%灰卡测光，才能得到准确的测光值。这种方法同样适用于手持式反射式测光表。

（二）入射式测光表

入射式测光表是在前面带有一个乳白色半球形罩的测光表（图3-13），其特点是不受主光体反光程度的影响。不测量拍摄对象的光线反射率，而是测量落到被摄物体上的光线。你只需要站在拍摄对象的位置，将测光表的半球对准相机镜头，然后测出读数。是一种普遍而准确的测光法。

图3-13　MINALTA测光表

（三）点测光表

点测光也是应用的反射测光的原理，只是由于入射角小，可以对物体的局部进行测光。点测光表的读数已经不是被摄物体明暗的平均值。

六、曝光

曝光正确是指在胶片上实际的影像从最亮到最暗都能显示出丰富的层次和清晰度。

（一）胶卷的曝光

在使用黑白负片拍摄的时候，我们希望得到层级分明、细节丰富的底片，如果在拍摄过程中发现曝光不足或过度，要么就适当调节手中胶卷的感光度，要么就在传统暗房中减少或延长显影时间进行补救。不同于黑白胶片，彩色负片的宽容度非常大，从−2挡到+3挡。但是即便如此，我们仍应当在拍摄过程中尽可能得到正确曝光，只有这样才能得到层次分明、细节丰富的照片。

（二）数码曝光

数码曝光的宽容度远远不及彩色胶卷。任何曝光不足或者曝光过度都会导致拍摄失败。相比之下，曝光不足的照片还可以通过数字暗房进行补救，但是曝光过度的照片由于在拍摄过程中就已经丢失了亮部细节，所以将永远无法恢复了。

第二节　时尚摄影的构图

同其他摄影艺术一样，人像摄影不可忽略的一个要素是构图，可以说构图甚至能够决定一幅人像作品的成败。我们不仅需要遵循先前学习过的美学基本构图法则，还要掌握人像摄影构图的一些特殊法则。

一、摄影画面的景别

景别指的是画面中表现的范围。景别不同，画面表达的含义以及强调的主题、主体就都会产生微妙的变化。决定景别的要素有两个——摄距和焦距。下面我们可以从两条主线来了解景别在人像摄影中的运用。

（一）远景、全景、中景、近景、特写

远景：表现范围宏大，场面宽阔，一般没有明显主体，重视景物的气氛，因此在人像摄影中通常不采用远景表现。

全景：画面表现范围小于远景，气势依然比较宏大，适合表现群体场面。

中景：环境交代的画面比例大大减少，适合表现人与人、人与物之间的关系(图3−14)。

近景：突显主体特征，大面积舍去环境或者虚化，人物形象丰满，特征明确。（图3−15)。

图3−14　中景（王培蓓摄）

图3−15　近景（王培蓓摄）

特写：对人物肢或体某一局部进行强调表现，突出局部特征（图3-16）。

（二）头像、半身像、大半身像、全身像

头像：重点表现人物面部，强调五官表情（图3-17）。

图3-16　特写　　　　　　　　　　　　　　图3-17　头像（王培蓓摄）

半身像：同样突出人物面容，尽可能弱化环境，但有时还会表现人物的手部动作（图3-18）。

大半身像：有较多的环境交代，人物的姿态多样，有助于把人物拍得更加生动（图3-19）。

全身像：表现人物的全貌，又有开阔的环境空间，人物的表情与肢体语言相互配合，有助于性格的表现（图3-20）。

二、方向的选择

不同的角度，物体就有不同的形状，产生不同的透视。人像摄影也如此，不同角度下人物也会呈现不同的面貌。

（一）正面

正面像又称为标准像。人物面貌完整，五官鲜明，表情自然，而且显得庄重。标准尺寸的正面像通常适用于证件照片（图3-21）。

（二）半侧面

人物的面部从斜侧面对着镜头，打破正面像因过于对称、平稳导致的呆板，显得活泼。这是人像摄影常用的拍摄角度（图3-22）。

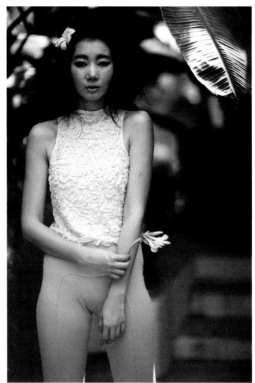

图3-18　半身人像（王培蓓摄）　　　　　　　　图3-19　大半身人像

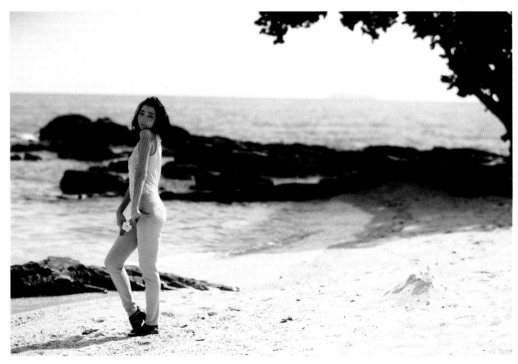

图3-20　全身

图3-21 平视，正面

图3-22 半侧面

（三）侧面

相机与被摄者成90°直角，刚刚好看到半张脸，轮廓分明，给人印象深刻，但缺乏透视变化，也略显死板（图3-23）。

（四）背面

完全看不到面部，由人物的肢体语言表达情感、烘托气氛，易使观者产生联想，从而深刻体会作品主题（图3-24）。

图3-23

图3-24 背面

三、拍摄视角的选择

相机与被摄人物的高低关系也会对构图产生很大影响。

（一）平视

这样的视角符合人们的视觉习惯，给观者心理上的是平等感与亲切感，但不适合拍摄群众场面，前后排易发生重叠和遮挡（图3-25）。

（二）俯视

不同于平视，这样的拍摄方法能形成较大的空间布局，有利于拍摄群众场面，但会造成一定程度的变形，要是用广角镜头就会更增加人物头大脚小的透视感和幽默感（图3-26）。

（三）仰视

人物显得高大雄伟。这个角度拍摄女模可以拉长其双腿，体现修长的曲线。广角镜头拍摄时就更产生夸张的视觉冲击力（图3-27）。

图3-25　平视 1by Ninelle Efremova

图3-26　俯视

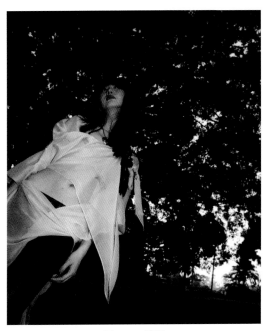

图3-27　仰视

四、确定画幅格式

画幅格式指的是画面的长宽比例、形状以及横竖设置。常见的画幅格式有横画幅、竖画幅和方形画幅。画幅格式的使用取决于画面内容中的主线走向、主体移动的方向以及主体、陪体的关系、环境的特点等。

（一）横画幅

画面较为开阔，适合表现环境宽广、景物较多的场景。合影和群像摄影适合使用，拍摄卧姿、倚躺的人像也适合使用这样的画幅格式（图3-28）。

（二）竖画幅

画面上下伸展，适合表现以竖线条为特征的主体。个体人像常常采用竖画幅，使得画面更显饱满（图3-29）。

（三）方画幅

适应性较广，局限性也比较大。虽然显得稳重，但主体和陪体的位置却十分灵活，不拘泥传统，易获得新奇的视觉效果（图3-30）。

确定画幅格式应根据内容的需要和摄影者的审美趣味以及使用相机的画幅特点来决定。

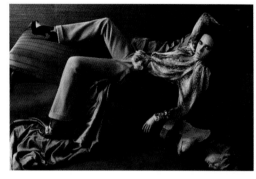

图3-28　横画幅

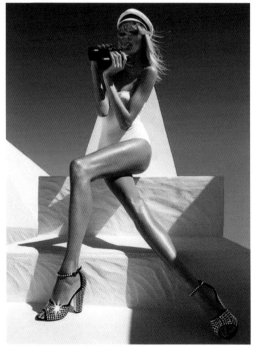

图3-29　竖画幅Giuseppe Zanotti 2011春夏系列广告大片以度假天堂——加勒比海圣巴特斯岛作为拍摄的灵感

图3-30　noell.方构图 6×6（王培蓓摄）

第三节　时尚摄影的摆姿

人像摆姿的基本规则是从绘画美术时期就逐步积累得到的。在人像摆姿中有两个要素最为关键——摆姿要显得自然、人的相貌不变形。当然并非所有的人像摄影都要遵循这些基本规则，但这些规则确实可以帮助摄影师自然地、美化地、不变形地表现人物形态。时尚人像中的摆姿会适具体情况有所夸张。

一、摆姿的基本规则

（一）头肩像

被摄人物的双肩应与相机形成一个角度，这样可以使得肩部薄一些；另外，双肩的连线不应与地面平行，这一条规则对于坐姿和站姿都十分受用。

（二）脚部

双脚不要并拢，其中一只脚在前，身体重心放在后面的腿上，这样前面腿的膝盖会自然弯曲，后侧肩膀也会略低于前面的肩膀。坐姿时，只要令拍摄对象腰部以上的身体前倾一点，双肩连线自然就会变成斜线。使用这样的方法摆姿，可以创造出画面的动感线条。

（三）头部

在肩膀与相机成一定角度的同时，头部自然也会转动或者倾斜一些，方向一般同肩部角度不同，眼睛的连线也会形成不同的倾斜度。需要注意的是，对于男性来说，头部转动的方向往往与身体转向一致，身体与相机呈45°角。对于女性来说，头部往往向肩膀高的一侧倾斜，身体从腰以上向前倾，而面部又稍稍朝相反的方向倾斜。

身体与相机的角度。身体平面通过转动与相机形成一定角度，使得画面产生更具动感的效果，增加曲线美感。唯一的例外是要强调拍摄对象的块头，这时就不需转动身体。

（四）远离主光

身体转动方向远离主光有助于最大限度突出身体的轮廓，突出服装的细节。

（五）三角基

创造三角形和在摆姿中利用自然的三角形都是得到良好构图的一个基本技巧。得到三角形的基础是人的两臂不可以自然垂在身体两侧，而应当向外突出，显出微微的斜线来。

优美摆姿组合（图3-31~图3-34）

图3-31　模特的手臂线条优美、摆姿轻松

图3-32　全身摆姿两腿分开

图3-33　为超模娜塔莎的摆姿体现出了超强的动感，肩膀与胯部成反方向

图3-34　大半身摆姿2010PRADA广告

二、 面部

（一）眼睛

眼睛是心灵的窗口，它是面部最富于表情的部位。交谈是让人物眼睛展现生动和活力的最佳方法。目光的方向非常重要，在同一个景别不妨尝试让模特视线进行方向的变换以得到最佳效果。不同方向瞳孔的大小也很重要。在强光下拍摄瞳孔会缩小。在拍摄前让拍摄对象闭眼片刻再进行拍摄就可以解决这个问题。目前很多时尚人像的画面中模特的眼光不再是传统意义上的温柔端庄的眼神，取而代之的是张扬、有力的笃定目光。这也适具体的面妆、服装和场景的搭配而定（图3-35）。

图3-35　王培蓓摄

（二）嘴

适度夸奖模特可以令她们微笑得自然，甚至连眼睛都会参与到笑容中。拍摄前要对唇部进行修饰（唇彩），这样可以在拍摄中得到唇部微小的反光高亮区，提高水润感（图3-36）。与拍摄对象谈话可以帮助他们放松，缓解紧张情绪。现在的审美观点已经不仅仅认为樱桃小口是美的，更多的国际名模以大嘴巴，兔牙而蜚声国际。香奈儿的设计总监拉格菲尔德就推崇这种感觉的模特，并迅速捧红了她们。

(三)下巴

随时注意下巴的高度，下巴太高不仅显得人太傲慢，颈部也被拉长了；下巴太低，又显得人害怕或者缺乏自信心，出现双下巴、颈部过短（图3-37）。

三、大半身人像和全身人像的摆姿

在人像摄影中，呈现在画面中的人的肢体越多，需要顾及的方面就越多。

（一）大半身人像

在拍摄过程中能看到拍摄对象从头至腰部以下的某个部位。通常选取大腿中部或者膝盖以下作为画面的底线。切忌将关节的连接处作为画面的结束点，否则会给观者带来负面的心理效应。这种大半身人像要求模特精神饱满，手臂、腰的动作与面部同样重要（图3-38、图3-39）。

（二）全身人像

从头到脚的展示人物，此时身体一定要与镜头形成一定的角度，站姿或挺拔，或曲线，要打破双腿单纯直立的静态线条。注意鞋子部分要完整。手的摆姿会活跃整个画面，或者对画面气氛带来导向作用。拍摄男模的时候可以让其双手轻松抱胸，人看起来

图3-36 唇彩

图3-37 隋建博摄

图3-38 大半身人像（王培蓓摄）

图3-39 大半身（王培蓓摄）

会比较结实，需要注意的是胳膊要离开身体一点，否则会显得过分粗壮，手指也应当略微分开。拍摄女模最好的准则就是两脚站开，与肩同宽，手可以放在太阳穴位置，或者腰部，或者臀部，形成最流行的拍摄姿态——头疼、腰疼、屁股疼。注意要肩膀随着手位置的变化而变化，造成抠肩、塌腰的效果（注意不同杂志封面模特的姿态特色）。拍摄坐姿时，双腿交叉的姿势最为理想，离相机近的一条腿藏在后面，腿和椅子之间留有些许空间，这样会使大腿和小腿都显得苗条得多。

　　时尚味道的全身人像往往要求模特在动中取静，在运动中定格富有张力的瞬间。身体灵活、平衡、富有弹性（图3-40~图3-42）。

图3-40　全身像与半身像　　　　　　　图3-41　全身像秘半身像

 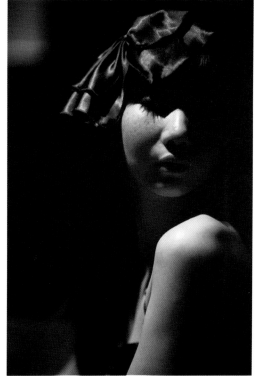

图3-42　全身像，半身像（王培蓓摄）

四、修饰性技巧

人们看自己的眼光与别人看自己的眼光不同。他们下意识地希望自己比实际更好看。摄影师应当了解这一点，并且在拍摄时根据被摄人物的自身特点进行拍摄分析。想好如何照明、摆姿和构图才能将人物拍得好看又不失真。学习本节的目的就是帮助摄影师在拍摄过程中对人物本身进行润饰。

柔焦和散射

皮肤问题是人像摄影师经常要面对的问题。年轻人皮肤或有痘痕或者其他瑕疵；年长者又会有皱纹或者老年斑。柔焦或散射可以最大限度地消除面部瑕疵，遮掩皱纹以及其他面部瑕疵，并且制造出一种浪漫气氛。

有四种方法可以达到柔化画面的效果。第一，使用柔焦镜头。使用柔焦镜头时尽量将光圈开打，使得效果明显；第二，使用柔光镜。用法像普通滤光镜一样，光线通过柔光镜被散射，使得图像的亮区和阴影区混合，得到柔焦的画面；第三，洗印时柔化底片。这是针对使用传统摄影方法的摄影师来讲的。不过这样做常常会使得照片不够清晰，柔焦效果不易掌控；最后，就是使用数码暗房技术——Photoshop。这种方法可以选择性的对照片进行柔化，具有极大的灵活性和创造性。具体方法在后面的章节会详细讲解。

第四节 时尚人像的用光

一、 光的属性

要做到合理有效地用光，首先需要了解光的特点与属性。通过学习并掌握了它的各种特性后，才能够真正地控制、使用它。

光的物理性：

光的运动具有波动性，并且表现为不同的波长。紫外线与红外线这两者之间就是可见光的谱系。赤橙黄绿青蓝紫七色构成了人像摄影中最为重要的元素之一：色光。

不同波长的光导致我们看到的物体展现出不同的颜色。当我们感知到一个物体的时候就知道他具有反射某些光波的能力。不过相机镜头不会有人眼那样对光的辨色力。这才是人像摄影中的技巧所在。

（一）色温

19世纪的科学家开尔文建立的热力学温标系统——开尔文温标。对其解释是：一根条形磁铁选取某一个温度作为初始的绝对温度的起点。而在用光中，我们则仍定为它是形容光源，用它来表现光的"温度"，故称为色温。

6000°K的色温被定位是"日光色温"，在晴朗天气下对拍摄物体进行测光，发现远远的超出6000°K的色温。这就说明了为什么在这种条件下拍出的照片，人脸会显得苍白。由于在工作室（摄影棚）布光时所依靠的是固定不变的光源，它们产生的色温是不变的，因此使用照明灯或者自动闪光灯的时候，保持色温在3400°K左右就可以保证基本不出大问题。

（二）光的方向

我们生活在只有一个太阳照射的地球上，生存经验告诉我们看到的一切都是被来自同一个方向的一种光所照亮的。因此我们对于优秀人像摄影作品的认定就是那些善于创造出单一光源效果的摄影作品。其共性就是——照片中的光是来自同一个方向的。当然这并不意味我们在布光时就不可以添加与主光不同方向的辅助光源。这需要我们精心的布置去"蒙骗"观者的眼睛。单一光源的摄影作品会带给我们最舒服的感官反应，这是最重要的美学原则，假如一张人像照片出现了多重鼻侧影，那么毫无疑问摄影师是业余的，作品是失败的。

（三）光的基本概念

（1）光强：光强是指光源发光的强度、光的强度、光源与被摄体的距离、被摄体的反射强度是决定曝光值的主要因素。

（2）光质：光质就是光的性质，主要指光源发出光的软硬。光的软与硬对被摄体的造型影响很大。

（3）光源面积：光源面积是指有效光源的面积大小，光源根据其面积可以分为宽光与窄光，投射的角度大、面积广的称为宽光；反之，称之为窄光。摄影师就是通过控制光源的面积和扩散程度改变被摄体的造型效果。当一束光投向物体时，它提供了3种基本的造型元素——高光、过渡区（柔光区）和阴影。高光反射点是整个画面中最亮的部分，因为形成它的光是从光源出发经过反射直接进入到镜头的那部分。眼神光是在人像摄影中最为人熟知的高光点。高光区域的形成取决于光的入射角度；高光到阴影的过度区域会呈现出丰富的色彩和形态的变化，是摄影作品中最具有表现力和灵动性的部分；最后渐入阴影区，就是指平时我们看到的画面中最暗的部分以及周边由柔光区过渡而来的部分。当这个区域比较狭窄时，我们称之为"硬光"或"硬调"，反之，我们称它为"软光"或"软调"。在拍摄对象和拍摄距离不变的情况下，光源的尺寸决定过渡区的宽窄。

（4）光距：光源与被摄体之间的距离称之为光距。光源根据光距可以分为近光与远光，不同的距离会影响反差、光的照射范围等。

（5）光位：光源以被摄体为中心，在他周围移动的位置即光位。合适的光源与恰当的光位可以营造出造型、质感、色调和气氛理想的拍摄效果。

（四）光的反差

反差是一个场景中曝光最亮与最暗部分之间的对比关系。它会直接关系到画面的质量和造型的风格。以太阳为例，当天气晴朗、万里无云的时候，阳光照射到物体上是没有任何遮挡的，此时物体的高光刺眼，阴影清晰而深暗。在这样的光照条件下拍出的画面会存在巨大的反差，这会导致从阴影到高光的各部分细节无法很好地表现出来。当天空有薄云的时候，阳光透过云层照射下来，高光与阴影的反差就会被减弱了，过度平缓而柔和。这种光照条件对于表现物体的形态和质感是非常有利的，容易得到完美的人像作品。当天空阴云密布的时候，阳光会被阻挡，光照条件勉强可以使胶片曝光，但是几乎没有反差。此时得到的照片缺乏造型元素，细节损失，平淡无味。简而言之，反差过大，我们将丢失画面的层次；反差过小，画面显得较平。在人像摄影中，我们对于光的运用布置将呈现出属于我们的太阳，决定作品中的光明与黑暗。

二、专业照明设备

（一）照明设备的种类

闪光灯：现代影棚的灯具以电子闪光灯为主。是我们在人像摄影中不可或缺的工具。价格昂贵的闪光灯的性能稳定，并且保持良好的显色性。其优点是A.发光强，光亮可控制。B.影棚用的闪光灯附有模拟灯，可以预先看出拍照的效果。C.由于发光时间短因此有效避免了相机抖动问题。D.充电快速。E.有闪光感应装置，可使用多盏灯具，联动同步闪光。F.附件齐全，可以任意改变光源的方向。

小型便携式闪光灯也很方便，配以反光伞在影棚内也能完成一定的拍摄任务。

高频冷光灯：一种新兴的灯具，其发光效率是传统石英灯的10倍。其特点是A.可持续发光。B.工作寿命长，可以达到10000小时以上。C.不发热。D.亮度强，可调光。E.有灯光型及日光型两种设计。F.光质柔和不刺眼。

（二）灯具附件

除了照明的光源，还有一些灯具附件起着重要作用。

（1）柔光灯箱：灯具四周罩着黑布，前方用白色布罩住，是获得最佳漫射效果的配件。它被安装在闪光灯头上的金属圈，也就是速度环上。作用是扩散柔化灯光，弱化投影。型号较多（图3-43）。

（2）反光伞：可以改变灯光的方向及光质，被安装在尽可能靠近闪光灯中心的位置。它将把闪光管发出的光直接反射并沿光轴射出，它提供了一种泛光照明，但是依然能保持很好的反差和光强。还有一类反光伞是透射伞，材质是白色尼龙布或者塑料制成，这种伞是直接对着拍摄对象放置的，闪光灯发出的光束透过白色材质射出。也是一种泛光照明，不仅提供了较好的反差，还有适当的柔光效果（图3-44）。

图3-43 柔光箱

图3-44 反光伞

（3）束光筒（聚光罩）：可以集中光束，常用做发型灯或者局部用来补光（图3-45）。

（4）蜂巢栅网：对于大多数闪光灯来说，栅网被安放在反光碗组合的内表面，它们可以改变光在各个方向上的自然散射倾角。从而将光线聚拢获得一束直线光。根据其疏密程度可以分为粗、中、细等多种形式，一般被设计成一组4个，使投射光束的外倾角度在10°~40°度之间变化（图3-46）。越粗的光束越大，越细的

图3-45　束光筒

则光束越小。灯前使用蜂巢亮度会减弱，选用细的则亮度减弱较多，但光线分布比较均匀。

图3-46　蜂网

（5）挡光板：其作用就像挡板，可以利用它们控制发光体射出的光的方向，或者来调整限定光照的区域（图3-47）。

（三）其他设备以及零件

还有一些简单的对光加以控制又不会影响光源本身的设备。最常用的是一种单片大块的白色泡沫板，它通常被放置在与光源成某一角度的位置，把光反射或折射到需要照亮的区域。"书立"又名"布肯板"，两块泡沫板沿一条长边粘贴而成。打开可以站立。如果将其涂成黑色做"吸光板"使用，是廉价又好用的附属设备。

图3-47　挡光板

三、光比

在摄影布光的过程中，往往是对各种光源的综合利用，不同光种的作用和效果不尽相同。在讲光比之前，我们先了解几个常用光种的概念。

（1）主光：主光是在布光中起主导作用的光源，是主要的造型用光。决定画面的基调和气氛。

（2）辅光：辅光，顾名思义是用来补充主光的。作用是提高暗部亮度和质感。以调节明暗反差为主，在亮度上不应该超过主光，从光质上讲一般是软光。辅助光与主光有多种组合，不同的组合呈现出不同的基本色调。

（3）轮廓光（发型光）：是一种逆光照射，要求光束集中。人像中用于把头发的边缘轮廓照亮，突出头发的质感变化，增加画面美感。灯被置于被拍摄对象的后侧方，略高于主光（图3-48）。

（4）装饰光：装饰光是用来弥补画面的不足，或者修饰、调节局部。多以软光或窄光见常。亮度上要不干扰其他光。

（5）背景光：背景光主要用来对环境背景照明。调整被摄人物与背景的反差，塑造空间感，营造协调的效果（图3-49）。

以上是最基本的几种光及其作用和效果，提倡用最少的光种得到最佳的效果。避免各种光之间的相互干扰，才会符合审美要求。

图3-48　轮廓光

光比在摄影中（不仅仅是人像摄影）都是一个极其重要的概念。它表述的是关于一种光和另一种光之间形成的综合传递关系。首先要明确的是：每加大一级f光圈值，就意味着感光材料表面的光量会成倍的增长。例如，我们将f5.6开到f4时，就有先前2倍的光量传递到感光材料上，反之则减少一半。

光比在摄影中无时无刻的存在着。我们应先确定主光，得到正确的曝光读数，接下来利用这个读数来衡量其他的辅助光与主光或者同一区域高光与其他过渡段的光的比值，得到我们需要的光比。

（一）从主光到阴影的光比

任何摄影布光方案都需要有阴影区，因为它不仅能够衬托主体轮廓，也能提

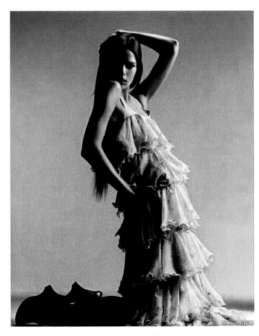

图3-49　背景光

高画面的视觉引力。但是主光和阴影区的光比关系是需要摄影师自己控制的。光比的不同会影响画面视觉效果和观者心理感受。举例来说，主光测得读数是f8，我们希望得到主光与辅光保持2挡的亮度差。那就可以设定辅光为f4。这组光的光比就是1：4（图3-50）。

（二）高光和主光的光比

从许多人像摄影作品中，我们可以总结出通常有更多更亮的光投射在被摄人物的头发、身上、双肩。这些光被称为高光、发型光、轮廓光或者修饰光。它们可以使得拍摄对象与背景分离开，加强画面的纵深感（图3-51）。

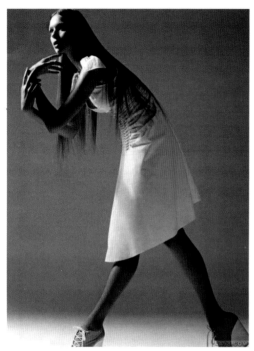

图3-50　光比1：4　　　　　　　　　　　　　　　图3-51

四、布光的基本方法和特点

在拍摄服装大片和人物大片时，如果我们希望得到层次丰富、细腻的中间色调。那就选用柔和的散射光。它最能表面料及皮肤的质感。逆光与侧逆光最能体现轮廓感，而光比不宜过大。

（一）室内拍摄

室内影棚拍摄一般由主光、辅光、背景光和发型光组成。我们可以根据拍摄需要灵活地选取其中的2～3种，也可以选择主光与反光板的组合（图3-52）。主光通常选用柔光箱和反光伞等趋向柔和的光线。辅助光同样可以选用柔光箱，来减淡阴影。通过距离和输出功率来调整它与主光的光比。发型光用来勾画出被摄者的轮廓，避免头发漆黑一团，没有细节，多采用小型柔光箱或者条形灯具。我们在拍摄的时候最好不要随着拍摄位置的改变而调整光输出，因此有了等距离弧线布光的模式。灯具在环绕对象且与之距

离相等的弧线上布置，根据情况沿弧线移动（图3-53、图3-54）。遵循这个模式，拍摄中可以把灯具移动而不需反复测光。

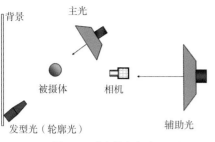
图3-52 室内用光（1）

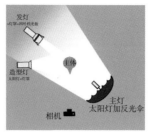
图3-53 室内用光（2）

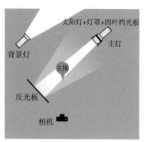
3-54 室内用光（3）

（二）室外拍摄

如果选择户外拍摄，通常情况下选择上午的9点到11点，下午的3点到5点。原因主要是两个方面：一个是太阳斜射的光线亮度适中，不会像正午时分直射光产生的可怕阴影；二是不会像阴天时候那么平淡，缺少塑形的主光。对于模特而言，柔和的阳光下眼睛不容易受到影响，表现更加自如。逆光和侧逆光比较容易烘托气氛，出好作品。但也不容易掌握。反光板是比较常用的辅助工具，用来补光、消影，突出眼神光。（图3-55、图3-56）

图3-55 室外拍摄（1）

图3-56 室外拍摄（2）

五、经典布光模式

经典的布光模式听上去缺乏创意和新鲜度，但是却可以帮助你得到不错的照片。你也可以在这些布光模式上添加个人风格，略微地改变就可能变得新奇、富有创意。当下复古风强劲，各大时尚杂志纷纷以复古的布光模式及大师们的拍摄手法为膜拜对象，古为今用的典范屡见不鲜。

（一）伦勃朗式布光

伦勃朗布光是以荷兰著名画家的名字命名的，也称45°角布光，它以在主体面部阴影处形成小型三角形高光为特征。通过调低主灯高度，调远与相机的距离（相对于环形布光和派拉蒙布光）实现的。这是一种真正具有绘画风格的用光类型。这种布光模式再现了其人物绘画中对光影的描绘。主灯置于主体边上，位置取决于主体头部与相机的距离。辅光的布置方法与环形布光相同，但是功率设置上会稍弱，用来突出阴影面上的高光。发型光布置得离主体近些，以便在头发上营造更明亮的高光。

（1）单光源伦勃朗式布光：拍摄这种人像摄影时，令模特站在离开背景纸足够远的地方，这使得在单灯的投射光线到模特身上时，他的投影不会出现在画面中。需要注意的是，我们需要保持背景和人物服装都是暗色的，落入人物身后的光被人物本身遮挡。令人物轮廓清晰。不同角度对同一人物及其不同摆姿进行拍摄，得到不同的视觉感受(图3-57A、图3-57B)。

图3-57A　单灯伦勃朗用光（无背景光）　图3-57B　伦勃朗布光图（单灯）

（2）第二种伦勃朗式布光：斜侧伴有主光，背景光光源比主光小，角度控制在对准地板且光束刚好掠过背景的位置。一大张黑色的减光板去掉了多余的杂散光（图3-58A、图3-58B）。

图3-58A　伦勃朗用光（有背景光）　图3-58B　伦勃朗布光图（有背景光）

（二）分割布光

分割布光，虽然不是普遍意义上多用途的用光方法，但也是无可替代的。在分割布光中，模特一半脸被光源照亮，一半脸处于阴影中。这个效果是通过将光源左右移动，使之与主体成（90°~120°）角度并且照明设备等同或略高于脸部。分割布光可以营造出很棒的主体变瘦的效果。（如图3-59）

（三）蝴蝶光（派拉蒙式）布光

蝴蝶形布光是19世纪30年代好莱坞摄影师最为普遍使

图3-59　分割布光

用的用光模式。这种布光模式以鼻子下方呈蝴蝶形状的阴影为特点。这种光适用于各种脸型，但是最能够使高颧骨的脸型看起来变瘦。蝴蝶光适用于拍摄女性，它能够最大可能的美化人物。这种布光方法的关键在于把光源设置在照相机镜头的正上方，光束直接落在人物的脸上，从而鼻下形成的阴影酷似蝴蝶。另一个名字与一位电影明星有关。好莱坞著名影星马林·黛德丽钟爱这种布光模式，曾经坚持在她所有的影片中使用，于是这一模式就以她的名字来命名了。由于它诞生于好莱坞的摄影棚，故称之为派拉蒙式布光会更合适。（如图3-60A、图3-60B）蝴蝶光既不属于平光模式也不属于侧光模式。

（四）环形布光

环形布光是在蝴蝶布光基础上稍加改动而实现的，非常适合拍摄常见的椭圆形面孔。将主光放置的高度降低，并向距离主体更近的方向移动，这样鼻子下面的阴影会在面部有阴影的一边形成一个小圆圈。将辅光布置在相机的另一侧，位置更接近相机。（注：为确保填充光不会把相机的影子投射到画面中，一定要从相机的位置仔细检查）在环形布光时，头发光和背景光的布置方法与派拉蒙布光是一样的（如图3-61）。

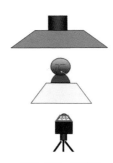

图3-60A　蝴蝶光布光图　　　　图3-60B　蝴蝶光　　　　　　图3-61　环行光

（五）侧面或轮廓布光

侧面或轮廓布光又可以称为轮廓照明，用在当主体头部与相机镜头呈90°角的时候。这是一种戏剧性的布光方式，用来强调主体优雅的容貌特征。（图3-62A、图3-62B）虽然这种布光方式已经不再广泛被采用，但它仍不失为一种时尚的肖像布光方式。侧面布光时，主灯放于主体后面，以此照亮主体面部距离相机较远的一侧，并能沿着面部的轮廓留下优美的高光。布光时要注意让光线主要来强调面部，而不是头发和颈部。在使用这种布光方式时，辅助光要布置在主光同侧，可用反光板对阴影部分进行补光。发型光可以布置在与主光相对的

图3-62A　强烈的侧面光

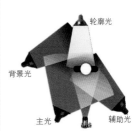

图3-62B　轮廓布光方法

一侧，这样可以更好地把头发光从背景中分离出来。背景光可以跟其他方式下一样正常使用（如图3-63A、图3-63B）。

图3-63A　轮廓布光　　　　　图3-63B　轮廓布光方法

六、时尚摄影的表现手法

（一）户外时尚摄影的拍摄技巧

光线的运用对于户外时装摄影来说是非常重要的。与稳定的室内光不同的是光线的不确定因素加大了，因此要善于合理地选择光线，要有耐心等待合适的光线。比如改变照相机的角度和模特的位置，有效地利用直射光和反射光；了解一天之间的光线变化，选择最合适的时段完成对应的时装画面等。（图3-64、图3-65）是抓住夕阳时分的自然光配合外置闪光灯的效果，当我看到这件高级定制成衣时，惊叹于它面料的精细，手绘纹样式的幽雅古典。与顺光侧光所获得的效果不同，逆光的表现更适合体现这件飘逸而且充满故事的高级成衣。由此可见对于时装摄影的质感表现，与光线有着非常密切的关系。同时还要强调一下时装摄影中的色彩问题，尤其是在自然中的色彩搭配。

在时装摄影中，色彩需要建立一定的秩序表现时装主体，纷杂而随意的颜色堆积会令画面混乱，失败。好看的颜色放在一起未必产生美感，当我们在进行服饰搭配时，可以尝试做到极简主义或者波谱复古风。同色系的运用又或对比色系的大胆撞色都会令画面产生意想不到的美感。另外，除了被摄人物的服饰着装需要色彩配置，同样的还要考虑时装色彩与背景的关系，使服装与背景的关系达到即浑然天成又不会喧宾夺主。图3-66、图3-67中摄影师将模特放置于绿叶之前，对于表现外景的服装是再好不过的选择。首先每套服装的背景是相同的，这样具备了同一感，主

图3-64　神秘花园（1）王培蓓摄

图3-65　神秘花园（2）王培蓓摄

次分明，不会让背景抢去注意力，服装会更加出挑。再者该系列服装本身采用大量印花设计，与户外的绿叶浑然天成，视觉效果无与伦比。

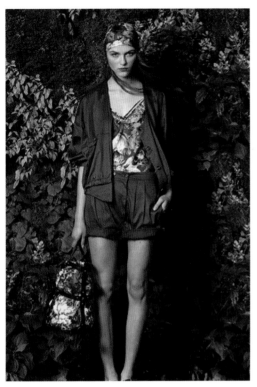

图3-66　外景服装（1）

图3-67　外景服装（2）

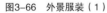

（二）户外时尚的特殊类型——泳装

图3-68、图3-69、图3-70 向我们展示的是独具匠心的泳装摄影作品，摄影师通过对模特的调度，使之呈现出比较夸张动感的摆姿，与户外的植物呼应，使画面充满激情与张力。从而表达了一种阳光下的生活态度。这样的泳装摄影作品正是设计师希望看到的。

泳装摄影由于表现对象的特点，往往更适合于户外拍摄，通过模特黝黑且富有光泽的皮肤或者是色彩的搭配来表现泳装的特色。户外拍摄对于环境光的驾驭能力要求颇高。除了准备好拍摄用的灯具外，加光、减光板也是必不可少的。可以将局部控制趋于细致化。另外，对于肌肤的塑造也需要依赖一些橄榄油、美黑油等化妆材料，让肌肤的色调与质感为泳装拍摄锦上添花。

（三）室内时尚的特殊类型——内衣

图3-71、图3-72展示的是国外摄影师

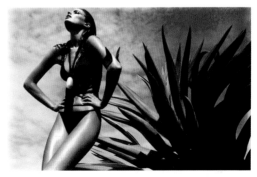

图3-68　泳装作品（1）

的内衣摄影作品，内衣的拍摄由于其私密性的特点大多是在影棚完成的，因而缺少了些标新立异的效果。摄影师巧妙地将欧式扶手的投影与内衣模特融合，呈现出了与肌肤浑然一体的完美效果。从而巧妙的赋予了内衣欧式的古典浪漫情怀。

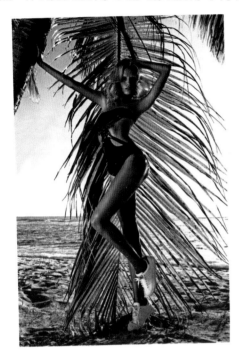

图3-69　泳装作品（2）

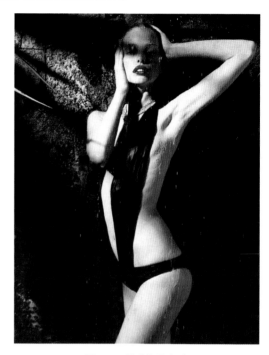

图3-70　泳装作品（3）

图3-71　内衣作品（1）

图3-72　内衣作品（2）

本章思考与练习

1. 了解相机的结构，熟悉测光，曝光等相关概念，并进行实际操作。

2. 了解灯具设备，根据拍摄的要求选择正确的灯具及附件。

3. 模特摆姿的基本原则是什么？

4. 熟悉光的概念，不同类型光的作用是什么？

5. 练习伦勃朗式经典布光。

第 **4** 章
数字暗房技术

第一节 数字暗房技术概述

一、数字影像处理系统

数码相机及数字图像处理技术逐渐取代了传统的照相机、胶片及暗房技术。数码相机完成拍摄任务后，数据被输入电脑，电脑利用各种图像软件对已有图像进行二次加工创作。这个过程是传统摄影中的暗房部分，因此现在称之为"电子暗房"。根据拍摄任务的不同，以及个人需要和创作的意图进行小到曲线处理，大到场景拼贴等翻天覆地的处理。

二、数字影像处理软件

图像处理的软件是用于加工数字影像产品的工具。市面上这类软件品种繁多，有Photoshop，CorelDRAW，iPhoto等，这些软件所具备的功能强大，过去摄影师在暗房里的诸多艰苦工作如改变明度、对比度、灰度、色彩平衡、饱和度、重新构图等，现在这些问题通过计算机可以轻松解决。对影像进行分割重组、调色修改、替换背景、甚至是重造背景等。Photoshop的滤镜所提供的强大功能可以把摄影师带入一个虚拟的艺术世界。

三、色彩管理的重要性

数字影像包括3个过程：前期拍摄、后期修正和调整、打印输出。3个过程中，贯穿始终的是色彩，因此色彩管理是摄影过程中的核心问题。

我们经常遇到一个困惑，为什么自己在数码相机中拍摄的图片在经过Photoshop修图后，不能得到满意的印刷效果，或者在自己的计算机上处理好的图片放到另外一台电脑上发现色彩变了。这就牵扯到了色彩空间管理的问题。

色彩管理的目的就是确保你从屏幕上看到的图片与你通过喷墨打印机或者图片服务机构的激光照片冲印机输出的图片尽可能地一致。色彩管理将有助于在尽可能广泛的设备上输出真实的色彩。尽管由于方法和设备不同，要做到绝对一致地再现通常是不可能的。

在工作开始阶段，首先就要将显示器和Photoshop的色彩进行校正。Photoshop有一个实用的显示器校正软件Adobe Gamma。它可以校正显示器的对比度、亮度、灰度系

数、色温、色彩等，并将这些设置存储为显示器的ICC。这个ICC文件可以保证显示器与各软件之间的色彩统一。

色彩校正的具体步骤如下：

（1）打开Adobe Photoshop 软件，本书以 CS2 简体中文版为例。

（2）保持室内稳定的光源，显示器开机20分钟以上，灯光不要直射显示器，关闭所有屏保软件和电源管理设置。

（3）准备一张标准色卡，在调节显示器的时候作为参照。如果没有也可以使用网上的富士色卡，将其冲洗6寸左右即可。如果两者都没有，那只能目测了。

（4）接下来在控制面板中找到Adobe Gamma程序。

（5）选择逐步向导（精灵）模式，按照每一步骤向下进行。

（6）选择显示器设置文件，在设备描述中选"sRGB IEC61966-2.1"。

（7）将显示器对比度调节到最高，调整显示器亮度控制使黑色方块中的灰色方块尽可能暗（但不是黑，一定要在黑色中可以分辨）。

（8）荧光剂调整，选默认即可 。

（9）调整Gamma值（显示器的灰度系数）。

这里如果是MAC机的用户要选择Macintosh Gamma 1.8，普通Windows用户就选择Windows Gamma 2.2，千万不要弄错 。

（10）拖动灰度系数预览下的调节手柄，直到带线纹的方框和中间的灰框尽可能融合在一起。这里区分可能有些困难，有个小窍门，眼睛离显示器1米以外，如果近视眼朋友可以摘掉眼镜来调节。也可以取消"仅检视单一伽马"前面的勾，将基于红、绿、蓝来调整灰度系数。如果显示器偏色，可以用此方法调节，但一定要找标准的灰卡作参照标准（可以在Photoshop里打开我前面提到的富士色卡，并用alt+tab键进行切换）。

（11）确立白场，默认是9300K。

若要更精确的话，可以单击"测量"，屏幕变黑，出现3个灰色方框，选择其中一个你认为最能代表中性色的方块作为衡量显示器颜色的标准。显示器会根据你的选择自动调整变化。如果视觉上无法分辨哪一个是中性灰，可以截屏后在Photoshop中打开，确定某个方框的RGB数值都等于186，即为系统默认的Gamma灰度中间值2.2。

（12）选项完成后会出现调整前后的对比，然后保存结果。可以覆盖原来的sRGB IEC61966-2.1文件，也可以输入新的名称以便确认。打开Photoshop，主菜单中编辑选项下/颜色设置，工作空间－RGB内载入刚才制作好的ICC文件， 这样Photoshop和最终屏幕显示的色彩就一致了。

色彩管理的目的是显著降低色彩输出时的不确定性问题。解决的方案是准确地确定每个设备的色彩特征，并且在使用输入设备读入色彩，及使用输出设备输出色彩的时候将该设备的特征包含在内。此外，我们需要为彩色照片加上标记以定义如何解释他们的颜色值。

第二节 数字后期处理

Photoshop是目前最为流行，也最为成熟的图像处理软件。这个专业级图像处理软件

可以使摄影师的创造力，想象力充分发挥，从传统暗房中解脱出来。对于初学者而言，选择Photoshop作为第一个软件来学习是毋庸置疑的，一旦熟练掌握了它的界面后再了解别的软件可谓易如反掌。针对拍摄对象和表现手法的不同，我们使用到的Photoshop中的工具和步骤也不尽相同。因此，理论的学习之余更重要的是实践。在实践中掌握Photoshop的功能。

当我们在户外或者棚内得到了拍摄图片后，往往存在这样那样或多或少的遗憾。有了Photoshop强大的后期处理软件后，这些都迎刃而解了。通过下面的几个案例，我们可以学习时尚人像拍摄中经常使用的后期制作方法。

案例1　户外人像修复方法

1. 在Photoshop中打开文件"portrait（摄影-赵亮）1.jpg"，如图4-1所示。

2. 照片放大后，用污点修复和修复画笔工具对人物的脸部斑点进行修正，如图4-2和图4-3所示。

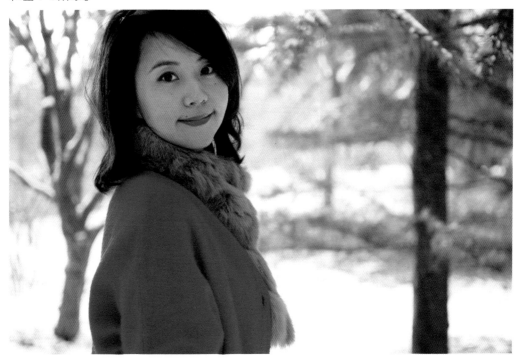

图4-1　待处理照片（赵亮摄）

图4-2　修饰前

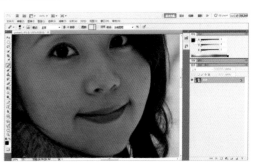

图4-3　修饰后

3. 用portraiture滤镜磨皮，如图4-4所示。

图4-4　滤镜磨皮

最终效果，如图4-5所示。

图4-5　最终效果

将这一结果另存为portrait1_2.jpg。

4. 同时打开portrait1和portrait1_2两个文件，如图4-6所示。

图4-6

5. 将portrait1复制到portrait1_2中，选择历史记录画笔工具磨出脸部，历史记录画笔的大小、硬度根据需要调整，完成之后存入portrait1_2中，如图4-7和图4-8所示。

图4-7　画笔工具

图4-8　调整后效果

6. 同时打开portrait1和portrait1_2两个文件，将portrait1_2复制到portrait1中，选择历史记录画笔工具恢复脸部细节轮廓，完成之后存入portrait1中，如图4-9所示。

图4-9

7. 在portrait1中复制图层1，图层混合模式改为"滤色"，按住Alt键为图层一添加蒙板，在蒙板上用白色提亮眼睛，为了防止眼睛过亮，将不透明度改为20%，如图4-10所示。

图4-10

8. 盖印图层后得到图层2，新建图层2副本，图层混合模式改为"滤色"，将其整体提亮10%。新建"曲线"调整图层进行微调，如图4-11所示。

图4-11

9. 新建"选取颜色"调整图层进行微调，如图4-12所示。

图4-12

10. 盖印图层，选择"滤镜-锐化-USM锐化"工具对图像进行锐化处理，如图4-13所示。

图4-13

11. 前后效果对比，如图4-14所示。

图4-14 效果对比

细节对比如图4-15所示。

图4-15

12. 调整肤色。重新打开portrait1.jpg，对偏红的脸部肤色，通过色彩平衡进行调节，如图4-16所示。

图4-16

13. 用曲线和蒙板将人物提亮。

通过上面的案例，我们可以解决平时户外拍摄中的常见问题。即使有化妆师的跟妆，也难免会出现脱妆、花妆的现象。这样的简单步骤让照片重现光彩。

案例2　CMYK调色（摄影：王培蓓　模特：黄超燕）

1. 首先打开素材图片（RGB模式），将其转换为CMYK模式，然后复制一层，如图4-17所示。

图4-17

2. 新建一个图层，将图层混合模式设为"色相"，执行"编辑"｜"填充"｜"50％灰"命令，看看效果，有双色调的味道，但颜色单一，只是纯色，可以尝试填充黑色或白色，如图4-18所示。

图4-18

填充后效果如图4-19所示。

图4-19

3. 双击图层1，打开"混合选项"面板，把"M"通道前面的勾去掉，显现了很淡的背景图片的颜色，可以尝试去掉其他通道前面的勾，如图4-20和图4-21所示。

图4-20

4. 单击"创建新组"按钮，新组图层模式为"饱和度"，可尝试设置"色相"或"颜色"模式后的效果，然后图层1和背景副本拖入新组里，如图4-22所示。

图4-21

图4-22

5. 盖印图层(Ctrl+Shift+Alt+E)，复制一层，用Neat Image降噪软件进行降噪，按Alt键，鼠标单击图层蒙板，用白色画笔在人物皮肤处涂抹，如图4-23所示。

图4-23

6. 盖印图层快捷方式为（Ctrl+Shift+Alt+E），执行"图像" | "模式" | RGB命令转为RGB模式（图像/模式/RGB），执行"滤镜" | "其他" | "自定操作"命令，增强图片的锐度和对比度，如图4-24所示。

图4-24

调整后效果如图4-25所示。

图4-25

7. 创建"色阶调整层"对色阶进行调节，增强图片明暗度，如图4-26所示。

图4-26

8. 创建"色彩平衡调整层"对色彩平衡进行调节，强化并协调图片色彩，如图4-27所示。

图4-27

案例3 "复古妆容"调色方法

案例原图（摄影：仝丹奇）和最终效果图，如图4-28和图4-29所示。

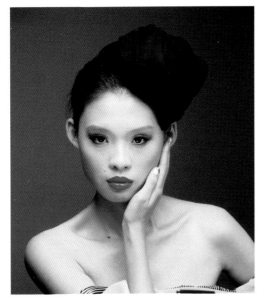

图4-28　　　　　　　　　　　　　　　　　　　图4-29　最终效果

1. 打开原图，利用色阶对原图光线进行调整，如图4-30所示。

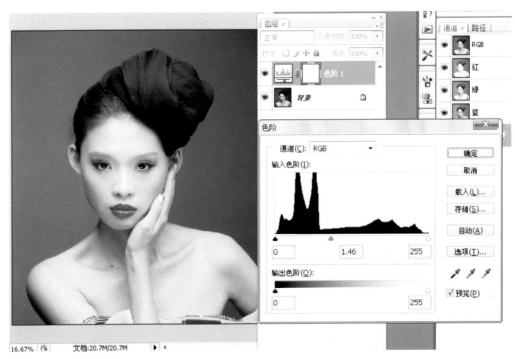

图4-30

2. 利用仿制图章工具对人物的皮肤进行调整，去掉眼袋以及面部瑕疵，如图4-31所示。

图4-31

3. 调整构图。按住"Shift +Ctrl +Alt +E"盖印图层，得到图层2，如图4-32所示。

图4-32

4．将盖印后的图层上方空白利用仿制图章工具添加与背景色调相同的颜色，如图4-33所示。

图4-33

5．用仿制图章工具修掉图片中的服装边角，并利用"滤镜" | "锐化" | "USM锐化"命令对图像进行锐化处理，如图4-34所示。

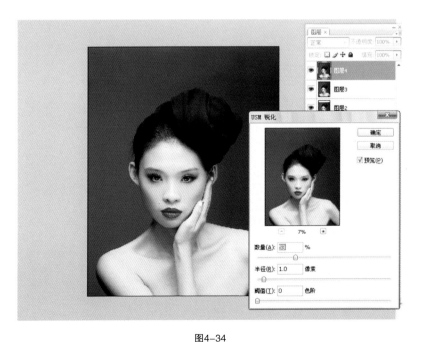

图4-34

6. 复制图层4，调整其不透明度为17%，将图层向左拖动制作虚影，添加蒙板将与下一层中重和部分擦出，如图4-35所示。

图4-35

7. 同样的方法制作右面的虚影，如图4-36所示。

图4-36

8. 利用通道混合器调整画面色彩，如图4-37所示。

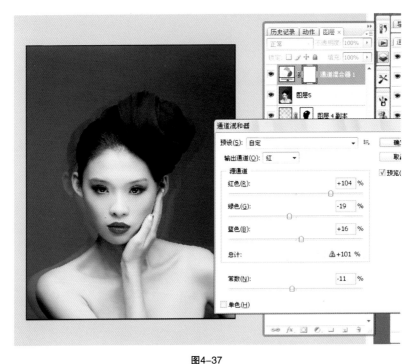

图4-37

9. 最后，可以为图片输入文字，如图4-38所示。

图4-38

我们可以感受到原片与最终效果的差异，模特的皮肤质感，整体色调都发生了改变。通过虚影的添加，让画面更富有感染力，亦真亦幻，虚实有度，提升了原图的品位。

案例4　营造气氛

本案例所使用图片，如图4-39和图4-40所示。

图4-39

图4-40

最终效果如图4-41所示

SUNSHINE

图4-41

1. 将原图片调整反差，并扣出图片中的人物，如图4-42所示。

图4-42

2. 拖入素材图片，并调整图层顺序如图4-43所示。

图4-43

3. 为图片加入亮点，并在人物前，增加亮点，如图4-44所示。

图4-44

4. 新建一个图层，在图片左方添加一道白光，并添加蒙板将人物面部擦出，如图4-45所示。

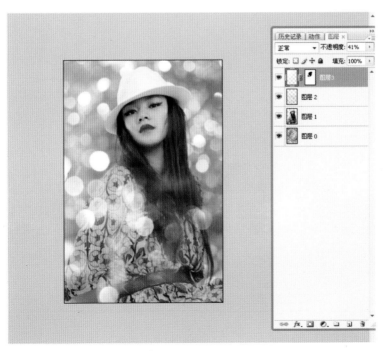

图4-45

5．盖印图层，选择"滤镜"｜"锐化"｜"USM锐化"命令，锐化图片，如图4-46所示。

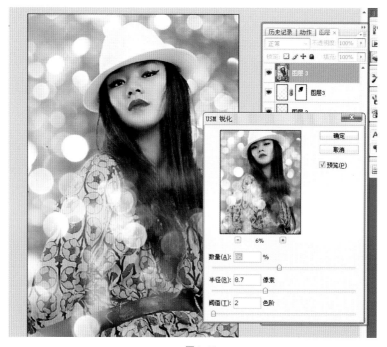

图4-46

6．最后为图片添加文字，如图4-47所示，最后的效果如图4-48所示。

图4-47

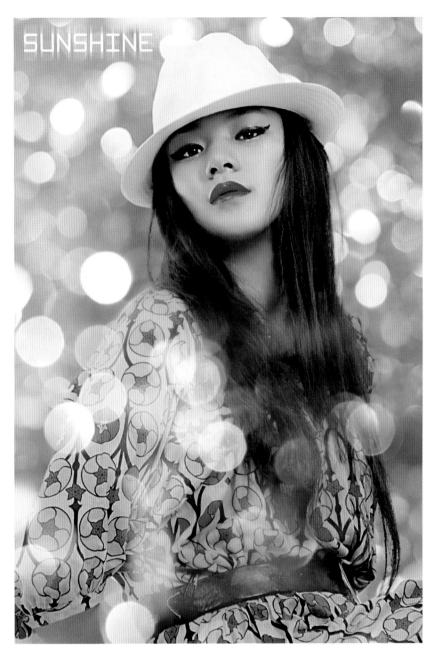

<div align="center">图4-48</div>

　　这样简单几个步骤就制作出了极富感染力和气氛的封面式时尚人像。与原图相比，模特的气质也得到了升华。

　　案例5　营造时尚动感效果

　　在影棚中拍摄的作品也可以用Photoshop在后期营造出时尚动感的视觉效果。下面我们通过一个案例介绍这种效果的营造方法。步骤如下：

　　1．首先打开素材图片（图4-49），然后复制一层（图4-50）。

图4-49　原图（周宁摄）

图4-50　复制一个图层

2. 用修复画笔工具修护脸上的瑕疵（图4-51、图4-52）。

图4-51　修护脸上的瑕疵

图4-52　修护后的效果

3. 选择"滤镜"｜"液化"命令，通过设置相关参数处理头发和脸型（图4-53）。

图4-53 液化处理头发和脸型

4．复制图层1，得到图层1副本，之后选择"滤镜"｜"模糊"｜"动感模糊"命令，在弹出的对话框中设置"角度"值为-70，"距离"值为180（图4-54）。

图4-54 设置动感模糊

5．降低图层1副本的透明度为63%（图4-55）。

图4-55 降低透明度

6. 在图层1副本上建立图层蒙板，用画笔用具擦除多余部分（图4-56）。

图4-56 建立蒙板

7. 之后对图层进行设置颜色，选择"图像" | "调整" | "可选颜色"命令，打开"可选颜色"对话框，在"颜色"下拉列表中选择黑色，设置"青色"值为-25%（图4-57、图4-58）。

图4-57　选择图层

图4-58　设置可选颜色

8. 对嘴巴建立选区降低饱和度，对皮肤磨破处理得到最终效果（图4-59）。

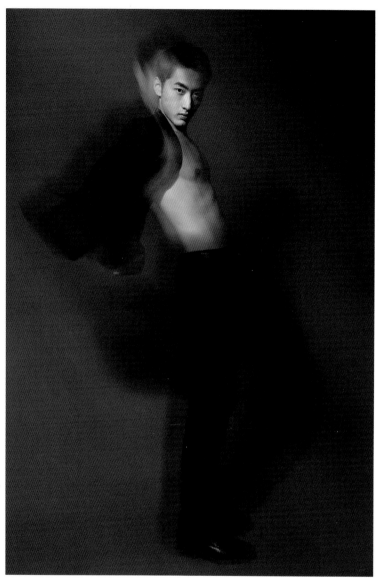

图4-59　最终效果

本章思考与练习

1. 熟悉数字影像处理系统，了解后期处理的软件。

2. 将显示器和Photoshop的色彩进行校正。

3. 根据提供的案例练习数字后期处理技巧。

第5章
时尚摄影赏析

一、特写在时尚摄影中的表现力

特写以局部的表现张力带给人们不同的视觉享受，在时尚摄影中这种景别被广泛运用于服装珠宝的细节展现，社会名流照片的表情瞬间。

（图5-1、图5-2）是刊登在《Numéro》117期超模艾米丽·迪多纳极具张力的泳装大片，两组特写照片构图简洁，色彩饱和。突出表现了水与皮肤的质感，简洁的蓝色天空为背景，更衬托出了人物脸部细节。细腻地表达了该品牌泳装的卖点。

（图5-3）是著名品牌Tom Ford 广告。构图上大胆剪裁，通过两张嘴巴表现了该品牌的吸引力。男性嘴巴的细微表现彰显了对于女性的渴望，通过局部的鼻孔仿佛可以感受到他的呼吸。女性脸部没有过多细节，最突出的是性感诱惑的红唇以及手持唇膏的手指。红色甲油与红色唇膏交相呼应。这样一幅简洁富有联想效果的时尚画面让人过目难忘。

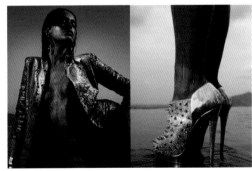

图5-2　超模艾米丽·迪多纳透

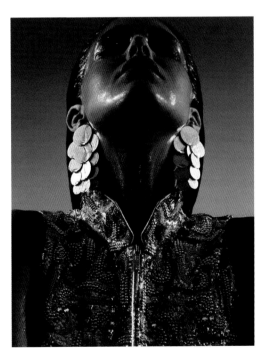

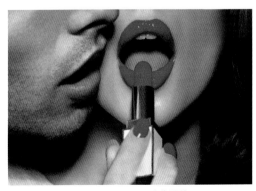

图5-1　超模艾米丽·迪多纳透　　　　　图5-3　Tom Ford广告照片

（图5-4）中打动我们的是跳跃的色彩和模特深邃的眼神。对脸部不完整的再现让读者充满想象力，一反常态的蓝色唇部以及太阳帽投下的黄色阴影都让画面增色不少。时尚大片就是以这样另类独行的表达刺激着消费者的感官。

（图5-5）阴影塑造出无可挑剔的美丽轮廓，侧光的运用刻画出了人物的眼神，及深不可测的内心。唇部颜色饱和且富有质感，一幅复古的作品展现眼前。

（图5-6）是以局部特写的方法放大需要突出的部分。例如在表现洗发水的广告摄影中，突出头发质感进而表现洗发水的功效是常见的方法。这张照片正是户外烈日下头发的细节表现，角度对于头部进行了减法的概括处理，突出的是受光部分的金黄色发质。

图5-4 不完整的表现，留有想象空间

图5-5 侧光特写

图5-6 局部特写

二、时尚名家的另类表现

时尚摄影的舞台是异彩纷呈的，摄影师用他们的镜头和意识呈现给我们千变万化的

时尚王国，其中不乏个性突出的另类表现派。亦真亦幻的场景，百变的造型，迤逦的姿态，谱写出一首首时而磅礴大气，时而舒缓流畅，时而摇滚力量的时尚乐章。

（图5-7~图5-11）是摄影师Tim Walker掌镜的英国版Vogue十月刊大片。看过中国版Vogue十一月号杂志封面的人一定对Karlie Kloss不会感到陌生，这位90后新晋超模以其极具个性的独特气质一跃成为万人追捧的全球当红模特。在这组大片中，Karlie Kloss化身古灵精怪的俄罗斯洋娃娃，穿着来自John Galliano、Alexander McQueen以及Elie Saab精致而繁复的服饰和优雅的芭蕾舞鞋，带着浓重而夸张的妆容，仿佛即将上演一出充满奇幻色彩的戏剧。

图5-7　摄影师Tim Walker的作品　　图5-8　摄影师Tim Walker的作品　　图5-9　摄影师Tim Walker的作品

图5-10　摄影师Tim Walker的作品　　图5-11　摄影师Tim Walker的作品

（图5-12）是性感宝贝Marloes Horst为品牌Princesse Tam Tam拍摄的泳装广告。摄影师以绿色芭蕉叶的雨伞造型作为点缀，这种巧妙的省略模特脸部的时尚大片仿佛在向大师致敬。

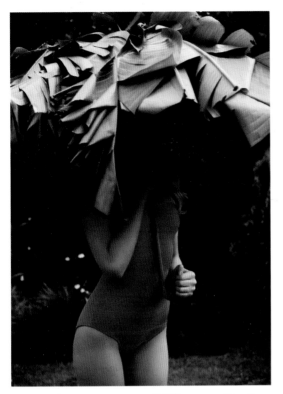

众多时尚摄影作品中，我们不难发现在场景设计上做足功夫的一类。摄影师发挥自己异想天开的创意将前期模特的拍摄与后期所选择的场景完美结合在一起，呈现出充满童话韵味的时尚大片（图5-13~图5-16）。仔细观察模特们的细节会发现大自然中不同的动物的影子，意在表达人类与自然本是如此亲密，共生共息。

数字摄影风格的时尚片子也颇为流行，摄影师将创意拟好，通过前期对模特的单独拍摄与后期的场景结合在一起，（图5-17~图5-19）摄影师通过矢量图形创造出了大自然的鸟语花香，与模特的妆容，摆姿相得益彰。

图5-12 性感宝贝Marloes Horst为品牌Princesse Tam Tam拍摄泳装广告

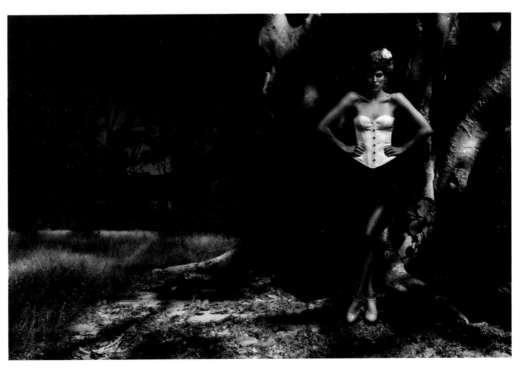

图5-13 摄影Jonfrid eliasen Fox

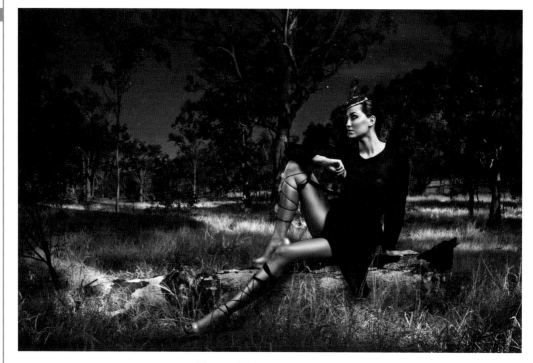

图5-14　摄影Jonfrid eliasen Fox

图5-15　摄影Jonfrid eliasen Fox

图5-16　摄影Jonfrid eliasen Fox

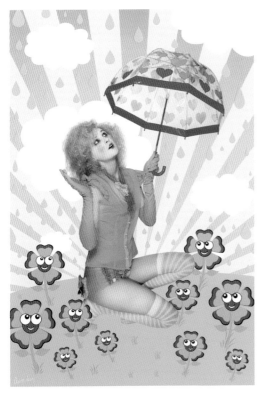

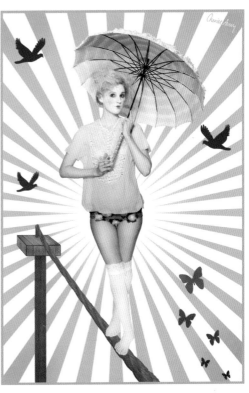

图5-17　数字摄影作品（1）

图5-18　数字摄影作品（2）

图5-19　数字摄影作品（3）

四、色彩与时尚摄影

色彩是一种有助于表达主题内容的手段，是从情绪上感染读者的重要因素。色彩以其不可替代的功能赋予时尚大片独特的魅力。色彩的运用不经意间反映着不同时代的特点。当然时尚圈的事情总是周而复始地循环着，当下流行的糖果色在10年后必将卷土重来。色彩是一种有助于表达主题内容的手段，是从情绪上感染他人的重要因素。色彩的直观为时尚摄影锦上添花。

色彩运用的准则是协调和变化，既要达到大面积视觉上的统一，又要呈现丰富的层次和细节变化，以避免单调、乏味。（图5-20）以大面积的红色吸引眼球。配以简洁的灰色背景彰显了模特优雅神秘的气质。发型与妆容以及裙摆的百褶无不体现着英伦的奢华复古，宫廷美。这样的时尚大片简洁大气中不失细节。

色彩要与服装造型及拍摄风格相结合，合理地运用服装和环境的对比与协调才能极大提升图片的魅力（图5- 21）是2011春夏广告由著名时装摄影师Norman Jean Roy拍摄，这既是Bryce首个时装品牌广告，同时亦是Kate Spade New York首度邀请名人作广告宣传。画面通过糖果色的运用，彰显了该品牌的年轻定位，活力四射。湖蓝色的窗口、绿色的单车、身上双色包包的叠加以及路面的彩条与模特身着的连衣裙交相呼应，仿佛彩虹糖般的酸酸甜甜。这样的

图5-20　大面积红色的运用　　　　　图5-21　时装摄影师Norman Jean Roy作品

画面怎么会不打动消费者呢？色彩的魅力毋庸置疑。

（图5-22~图5-26）是色彩亮丽的典范，大面积纯色的背景，纯色的衣着，黑白格子的地板，每一个细节的出现都强烈地唤醒并敲打着我们体内的色彩细胞，如此饱满和热情洋溢的色彩语言让我们不禁联想起盖·伯丁的风格，将叙事元素浓缩到单一画面中，使之充满张力与奇妙性。是的，摄影师就要向他致敬。

（图5-27、图5-28）摄影师选择黑人肤色的模特来体现白色及高纯度的服装，夺人

图5-22　Tegan Truman作品（1）

图5-23　Tegan Truman作品（2）

图5-24　Tegan Truman作品（3）

图5-25　Tegan Truman作品（4）

图5-26　Tegan Truman作品（5）

眼球。在国际T台上早在10年前黑人的巧克力肤色就炙手可热了，设计师热爱她们的肤色。白色及高纯度的色彩在她们身上与众不同，个性张扬。

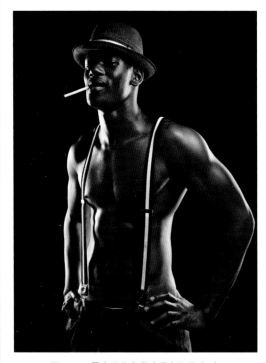

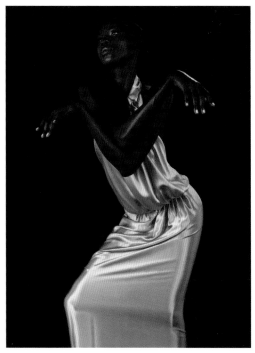

图5-27　昆士兰美术学院学生作品（1）　　　　　图5-28　昆士兰美术学院学生作品（2）

　　（图5-29~图5-32）摄影师选择了灰白色的背景，使模特的肌肤颜色与背景几乎融合为一体，这样做的目的是为了更加突出色彩丰富的模特。宝蓝色硬度十足的假发下桃红色的眼睛与嘴唇都恰到好处地体现出了冷色相撞的魅力。而（图5-31）是暖色的搭配，模特手持的多色道具与造型中的粉红色头发及黄色发带既有呼应又有对比，因此呈

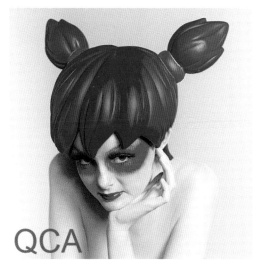

图5-29　昆士兰美术学院学生作品（3）　　　　　图5-30　昆士兰美术学院学生作品（4）

图5-31　昆士兰美术学院学生作品（5）　　　　图5-32　昆士兰美术学院学生作品（6）

现出的效果是饱满艳丽的。妆容夸张的脸庞带我们重回那些经典的童话意境。

后记 FOREWORD

　　摄影是门年轻的艺术，年轻的我们对摄影充满了热情。关于摄影，我很少研究摄影技术的本身，能抓住瞬间的美，目的就达到了，我觉得能打动人的东西就是最美的。

　　一直以来，为了拍到打动人心的作品，我曾经背着摄影包，让自己的青春恣意流连在大江南北的各种场合之间。我希望自己的心情、意图与更多的人分享，于是，历时两年多的资料查阅与案例积累，终于将作品与心情整理成册，即将呈现在万千读者面前。在她即将"杀青"的这一刻，心中百感交集，万千感谢在胸中，不能自抑。

　　这一路走来，得益于各方的关爱与支持，感谢编写过程中澳大利亚昆士兰美术学院（Queensland college of Arts）摄影专业提供的优秀学生作品，感谢《时尚芭莎BAZAAR》、《时尚·COSMO》的时尚大片案例。还要感谢黄子佼、吴大维、方龄、李丽丹、卫甜等好友的鼎力相助，他们总是伸出一双双至爱至善的手，用热情与鼓励，鞭策激励我前行，在他们的评论里，虽然都是溢美之言，多有褒奖，却让我感受到了那一颗颗滚烫、包容之心。感谢山东工艺美术学院可爱的学生们，因为有他们的帮助，我生活得更加踏实与快乐。最后要特别感谢日夜牵挂我的家人，以及为此书进行精美设计和校审的真心朋友，他们的支持与帮助成就了这本书的诞生。

　　本书仅做引玉之砖，希望同行、专家和广大读者阅读后提出宝贵意见，与大家共勉。